ALBUM

DE

L'EXPOSITION RÉTROSPECTIVE DES BEAUX-ARTS

DE TOURS

ALBUM

DE

L'EXPOSITION RÉTROSPECTIVE

DES BEAUX-ARTS

DE TOURS

MAI 1873

TOURS
GEORGET-JOUBERT, ÉDITEUR
13, RUE ROYALE

AVANT-PROPOS

Un homme d'esprit a dit : « Le manque de goût conduit au crime. » Sans prendre entièrement à la lettre cette piquante boutade, ne peut-on pas affirmer qu'un peuple est d'autant plus avancé dans l'échelle sociale que le goût chez lui est plus développé? Or, il faut bien le proclamer tout haut, même chez les nations les plus favorisées par la nature, le goût n'est pas, comme quelques-uns le pensent, une fantaisie heureuse, le résultat d'un pur instinct. Nous ne naissons pas hommes de goût, et nous n'acquérons cette qualité si désirable que par une éducation bien dirigée et un labeur patient. La fréquentation du beau est pour nous nécessaire, tout aussi bien, certes, que, dans un autre ordre d'idées, la connaissance du vrai; et c'est un devoir, pour tous ceux qui nous gouvernent, de nous mettre fréquemment à même de discerner le beau du laid, en plaçant sous nos yeux des œuvres d'art d'une valeur reconnue, appelées à servir de point de départ à une suite de déductions, à devenir la source de profonds enseignements.

Depuis longtemps, il est vrai, des musées ont été fondés de toutes parts; mais, le croira-t-on, ces grands établissements, quelque riches qu'ils puissent être, ne répondent qu'imparfaitement à nos besoins. Par le fait même de leur permanence, ils ne remuent que faiblement les populations et demeurent la plupart du temps à l'état de lettres mortes, si ce n'est pour un petit nombre d'initiés. Bien différente est l'action exercée par les exhibitions temporaires, désignées sous le nom d'*Expositions rétrospectives*. Ces dernières ont le privilége d'exciter au plus haut degré la curiosité du public, de soulever des discussions ardentes, passionnées, de donner lieu à des recherches étendues, à des comparaisons : toutes choses qui, dans une large mesure, contribuent à la formation du goût, même chez les visiteurs les moins éclairés, à son développement successif, à son perfectionnement enfin. Les organisateurs de ces fêtes de l'intelligence et des yeux accomplissent donc une œuvre essentiellement morale, et l'administration, en leur prêtant

son appui, ne fait que remplir une partie du magnifique rôle qui lui est dévolu dans l'amélioration véritable des peuples, dans l'élévation graduelle et générale des esprits.

Néanmoins il ne suffit pas de poser des jalons à de longs intervalles, d'exercer une influence locale et passagère; il faut encore laisser des traces de tout le mouvement accompli, et, si faire se peut, conserver un souvenir aussi exact que sincère des merveilleux objets pendant quelques jours, quelques semaines au plus, placés sous nos regards. Tous les efforts séparés se trouvent ainsi reliés solidement entre eux, et peu à peu s'élargit un vaste domaine de renseignements précieux, grandit un monument durable que chacun, à sa guise, peut voir et consulter.

On se demandera peut-être pourquoi les pierres apportées à ce brillant édifice ont été si rares jusqu'à nos jours, pourquoi l'exemple donné à Manchester, il y a bientôt seize années, a trouvé si peu d'imitateurs. Évidemment, il faut en chercher la cause dans des difficultés matérielles, contre lesquelles la meilleure volonté vient échouer invinciblement. Les moyens de reproduction étaient tout à la fois trop imparfaits et trop dispendieux pour pouvoir être acceptés sans réserve, et la nécessité s'imposait toute seule d'attendre de meilleurs jours. Cette aurore si longtemps souhaitée a paru enfin; désormais la photoglyptie répond à tous les désirs comme à tous les besoins : l'inaltérabilité est sa conquête; elle est maîtresse de l'avenir, comme elle domine le présent, par l'union étroite de l'exactitude et de la durée, ces conditions indispensables du succès. Aussi est-ce une bonne fortune pour notre cité d'avoir eu sous sa main toutes les facilités de perpétuer son œuvre, de la faire connaître au loin, de la populariser; et, d'autre part, les inventeurs du nouveau procédé n'auraient su trouver, de longtemps peut-être, une occasion plus magnifique d'affirmer toute l'étendue de leur découverte, de la montrer sous un jour plus éclatant.

Nous pouvons l'avouer, en effet, non sans un légitime orgueil, l'exposition rétrospective des Beaux-Arts, ouverte à Tours le 3 mai dernier et close le 25 du même mois, est une des plus belles et des plus complètes que la province nous ait offertes jusqu'ici. Chose même exceptionnelle et véritablement digne d'être signalée, la partie généralement la plus faible, et partout ailleurs la moins capable d'exciter l'intérêt, s'est trouvée chez nous, au contraire, infiniment remarquable; et non-seulement il nous a été permis de réunir un grand nombre de tableaux excellents sous tous les rapports, mais encore quelques œuvres incomparables et parfaitement authentiques de maîtres éminents. En parlant ainsi, sans aucun doute, nous n'avons pas envie de suivre dans leur course hasardée certains esprits enthousiastes, trop facilement portés à voir de tous côtés des noms célèbres, à prendre pour de l'or pur le plus vil métal; une telle profanation nous répugne et nous ne croyons pas que le public puisse gagner quelque chose à venir admirer, sur parole, des objets sans valeur. Plus encore que les copies, nous avons en horreur les plates imitations, et il ne peut résulter aucun enseignement de toutes ces toiles secondaires, plus ou moins dans le goût de telle ou telle école, sur lesquelles on s'efforce, par un baptême apocryphe, d'attirer quelque temps l'attention.

Qu'avons-nous besoin, du reste, d'avoir recours à des évocations stériles, lorsque nous pouvons bel et bien constater, par exemple, la présence effective et souvent plusieurs fois répétée, pour la France seulement, des deux Janet, de Jean Cousin, de Mignard, de Largillière, de Boucher, de Nattier, de Raoux, de Grimou, de Lépicié, sans parler des artistes modernes, tels que Gros, Horace Vernet, Charlet, Decamps et Théodore Rousseau. Un ravissant petit portrait de femme par Jean Clouet, sinon le premier, au moins le plus connu de la dynastie, mériterait à lui seul de nous attarder longtemps, et volontiers nous nous oublierions devant cette œuvre délicate, profondément française par l'esprit et le sentiment, qui ne nous rappelle en rien les élégances convenues importées par les Florentins à la cour de François Ier. Tout est en pleine lumière dans cette image si fraîche et si naturelle et l'on cherche en vain les ombres dont l'absolue nécessité ne se fait point sentir. La peinture effleure la toile ou le bois plutôt, pour être plus exact, et cependant nous retrouvons les qualités les plus essentielles à un tableau, la fermeté, la netteté, la profondeur. Les charmants contours du visage trahissent une âme véritable, et nous n'avons pas sous les yeux une de ces vulgaires enveloppes, comme les artistes nous en présentent trop souvent.

On l'a dit avec vérité, la France est le pays du portrait, et, chose singulière, notre nation passe, presque sans transition aucune, de la représentation maigre, allongée, presque hiératique de la figure humaine, aux types élégants de la cour des Valois. Point de recherches de l'effet à cette époque, mais de la vérité, de la clarté, oserai-je dire, toutes ces solides qualités qui font, jusqu'à un certain point, pardonner l'absence d'idéal. Ceux-là même qui subirent le plus l'influence étrangère, ne diront jamais un complet adieu à cette manière de concevoir et d'exécuter, et nous n'en voulons pour preuve que les cinq portraits exposés par les descendants du célèbre artiste sénonais, Jean Cousin. Le peintre du *Jugement dernier,* après avoir sacrifié au goût du jour dans la plupart de ses ouvrages, a renoué la saine tradition dans ces petits cadres, hauts de 30 centimètres au plus, qui nous ont paru trop dédaignés. Que ces tableaux aient souffert, nous l'accordons; qu'ils aient perdu toute la fraîcheur de leur coloris, nous n'en disconvenons pas; mais nous demandons en retour que l'on reconnaisse dans l'énergique figure du curé de Soucy, Jean Bouvier, qu'à sa toque noire et à son vêtement garni de fourrures on prendrait pour un ministre luthérien, aussi bien que dans la jolie tête encadrée de cheveux blonds de Savinienne de Bornes, deux remarquables portraits propres à caractériser une des phases les plus intéressantes de la peinture française, à servir comme de transition entre notre art véritablement national et cet art, plus large mais moins profond, que l'Italie nous envoyait.

Si, par une faveur inattendue, nous pouvons citer les deux plus grands noms du XVIe siècle, il nous faut malheureusement garder le silence sur presque toute cette époque brillante, qui vit les lettres et les arts se développer sous l'influence du roi-soleil. En dehors d'un bon portrait de Françoise de Bueil, fille aînée du poëte Racan, dû au

pinceau de Pierre Mignard, un seul tableau mérite un temps d'arrêt; encore est-il l'œuvre d'un inconnu. Néanmoins nous ne voulons pas mettre en oubli cette vigoureuse figure de femme, véritable énigme posée devant nous. Assise à côté d'une table chargée de fleurs négligemment jetées, notre jeune matrone habillée de rouge, tout en égrenant son chapelet, semble réfléchir à quelque vaste entreprise qui pourrait bien avoir la politique pour but principal. Sa mise est sévère, ses cheveux flottent au gré du vent sur des épaules largement encadrées par une collerette bordée de guipure, et tout son air princier fait rêver à ces grandes dames qui créèrent la Fronde, et voulurent engager la lutte contre Mazarin, au nom de Dieu, qui n'était point en cause, et du roi, qui les désavouait.

Passons maintenant à Largillière, un des hommes les mieux doués que l'art français ait jamais comptés dans ses rangs. Chez lui, le dessin, la couleur, sont également remarquables; il est naturel, fin, gracieux, noble, distingué, et il semble être venu justement à point pour laisser à la postérité ces admirables figures de magistrats, qui nous étonnent par leur tranquillité et nous transportent loin de notre siècle fiévreux. Si sa palette verse sur ses personnages une certaine teinte grise, il sait argenter les points principaux, et ses corps enveloppés dans des vêtements amples, majestueux, donnent l'idée d'une puissance solidement assise et que nul ne vient battre en brèche ni tourmenter. C'est ainsi que se présente Joseph Aubry, président de chambre vers 1700, dont nous avions à l'exposition deux images, également dignes l'une et l'autre de la plus vive et de la plus sincère admiration.

Par un étrange effet des variations de la mode, l'artiste le plus vanté, le plus adulé qui ait peut-être jamais existé, était tombé, il y a peu d'années encore, dans le discrédit le plus complet. On ne vendait pas les Boucher, on les donnait, lorsqu'on ne leur faisait pas subir une plus cruelle injure. Le talent éminemment français de ce peintre était subitement méconnu, et on ne lui savait aucun gré d'avoir créé un genre à lui, qui n'avait point eu de modèles et ne pouvait avoir d'imitateurs. Qu'importaient ses qualités réelles, on ne s'occupait que de ses défauts, et volontiers on lui eût reproché de n'avoir pas devancé son siècle et peint des Romains en cothurne, au lieu de bergères et de dieux. Heureusement nous sommes revenus de cette erreur, bien pardonnable en somme, après les folies du règne que Boucher caractérisait. Il est bien plus facile d'être juste lorsqu'on n'a plus rien à redouter. Aussi pouvons-nous admirer tout à l'aise et sans craindre de soulever quelque haro, dirai-je l'*Évanouissement?* — le mot *Pâmement* serait préférable, — de la belle Amphitrite. La coquine, en effet, n'a pas perdu le sentiment de son existence, et, contrairement aux récits de la fable, nous penchons à croire qu'elle se laisse de son plein gré glisser sur la croupe ondulée d'un énorme dauphin. Quatre naïades l'entourent, la portent pour ainsi dire, tandis qu'une cinquième, aux joues légèrement rougies, à l'air curieux et interrogateur, semblable à une jeune sœur mutine, paraît chercher à comprendre le but de tout cela. Durant ce temps, Iris étend

son voile et apporte les derniers ordres du dieu des mers. Nous l'avouerons volontiers, et sans aucune flatterie pour le propriétaire, c'est bien là un des plus beaux Boucher que nous ayons vus. Nous n'apercevons point ici ces carnations flasques, ces bourrelets et ces fossettes, contre lesquels on a tant crié; et si toutes les carnations sont roses, en pouvait-il être autrement, puisqu'il s'agissait de peindre la jeunesse et la beauté? Où trouver, d'un côté, une plus amoureuse nonchalance, et, de l'autre, un empressement plus discret? Cette toile vit, mais dans un monde qui n'est pas le nôtre, et franchement nous ne nous sentons pas le courage de critiquer ces cascades et ces rochers, pris en dehors de la nature. Boucher ne nous a-t-il pas appris qu'il se trouvait obligé de donner un cadre fantastique à ses tableaux, parce que, comme toutes les personnes de son temps, il ne trouvait dans les œuvres du Créateur ni harmonie ni séduction?

Ceci dit, quittons le sein des eaux et contemplons, doucement portée sur un nuage, cette fière et mignonne figure de jeune femme qui semble rêver un rôle en rapport avec son ambition; son geste exprime le commandement, et ce n'est pas un flambeau qu'il lui faut, ce sont les rênes de l'État. Alors, peut-être, elle pourra verser une rosée fécondante sur les peuples et les rois. En attendant, l'étoile au front, elle lutte avec l'Aurore et personnifie le *Point du jour* sous le pinceau de Nattier, cet adorable portraitiste, qui fut pour les marquises et les duchesses ce que Largillière fut pour les magistrats. Comment, d'ailleurs, ce peintre n'eût-il pas eu une vogue prodigieuse, puisque, si nous en croyons ses contemporains, je ne dis pas cela pour Mme de Châteauroux ni pour Mme Dupin, il avait le talent de transformer tellement ses modèles, que, tout en les faisant ressemblants, il leur communiquait une beauté qu'ils étaient loin d'avoir?

Après avoir parcouru la mer et le ciel, il est bien naturel de descendre sur la terre. La Prévost, du reste, ne nous en voudra pas de la considérer comme une simple mortelle, toute déesse de l'Opéra qu'elle fût jadis. Dans son costume de bacchante, elle effleure le sol de ce pied léger qui l'immortalisa; elle se dessine au premier plan, svelte, élégante, et de sa taille altière écrase ce peuple de faunes et de satyres occupés à danser la farandole à quelques pas plus loin. Cette disproportion, qui serait ridicule partout ailleurs, est ici, chez l'artiste, parfaitement intentionnelle, et, d'ailleurs, les compagnons de Silène ne subissent que le sort commun, car la nature elle-même semble s'effacer devant l'étoile du ballet. Quoi qu'il en soit, cette vaste toile de Raoux est digne à tous égards d'occuper une place d'honneur dans le musée de la ville de Tours, auquel elle appartient dès aujourd'hui.

Que dirons-nous maintenant des deux belles compositions de Lépicié, l'*Intérieur d'une douane* et la *Vue d'un marché de ville?* On ne saurait reprocher à ces deux tableaux remarquables, les meilleurs du maître, qu'une certaine uniformité dans les teintes; les personnages ne s'enlèvent pas et demeurent comme noyés dans une demi-vapeur. Évidemment l'artiste avait étudié Greuze et Chardin; mais le sentiment du premier lui manque, et il n'a pas la bonhomie du second. Toutefois, il est naturel dans ses

poses, et il sait bien disposer ses groupes. Dans le *Marché,* il y a du mouvement, de la variété, l'espace est bien rempli. Certains personnages vendent, d'autres achètent, les charrettes arrivent, les promeneurs circulent, et une nourrice allaite son enfant tout en causant avec des gardes françaises. Toute la scène, qui se passe à Rouen, croyons-nous, se détache sur un fond d'architecture un peu massif, heureusement coupé par une haute fontaine en forme d'obélisque et par deux clochers qui montrent leurs flèches aiguës à l'arrière-plan. A tous les points de vue, nous préférons ce tableau à son pendant, la *Douane,* dont le principal intérêt est de nous offrir le portrait du peintre, en habit bleu, causant sentimentalement avec une Manon quelconque, tandis que la diligence se désemplit et que les hommes du roi visitent les bagages. Après avoir successivement fait partie des célèbres collections de l'abbé Terray, du marquis de Menars, de M. Clos, ces deux belles toiles sont, elles aussi, entrées récemment dans notre galerie municipale, par la volonté de M. Émile de Tarade, leur dernier possesseur.

Avant de faire nos adieux à la peinture française, il nous faut dire un mot de Grimou, le peintre des militaires et des buveurs, qui rachète par son coloris brillant ce qu'il y a de gras et mou dans sa touche; il faut signaler un bon portrait officiel, de M. de Villemanzy, par Gros, qui a figuré au salon de 1827, et un autre portrait plus fin, de Mme la comtesse de Castellane, exécuté par Horace Vernet, en 1824. Citons encore un tableau de Charlet, les *Deux Amis,* et un petit *Paysage* de Théodore Rousseau, d'une pâte admirable, d'un rendu surprenant; enfin deux fines toiles de Decamps, grandes comme la main, mais d'une inestimable valeur. L'une, le *Poulailler,* est un vrai bijou, et jamais coq n'a chanté plus fièrement au milieu d'un harem de poules qui baissent la tête devant lui. La couleur est ferme, chaude, et chaque détail est accusé avec une étrange vigueur. Nous aimons moins le *Pâtre italien,* occupé, comme un nouveau Narcisse, à se regarder dans l'eau. Véritablement on ne sait trop lequel a l'air le plus ennuyé, de l'âne ou du bambin.

Comme on devait s'y attendre, les écoles étrangères, à l'exception d'une seule, celle des Pays-Bas, n'occupaient à notre exposition qu'une place très-restreinte, un rang très-inférieur. L'Italie n'était, pour ainsi dire, pas représentée, et, certes, nous ne saurions placer dans son lot une petite *Madone,* que nous sommes étonné d'avoir été même un instant l'objet d'une discussion. Par quelle étrange aberration d'esprit a-t-on jamais pu attribuer au divin Raphaël cette tête froide et sèche, qui peut être tout au plus l'ouvrage de l'un de ses imitateurs flamands? D'ailleurs, en dehors de toute autre considération, on eût dû se souvenir que l'immortel peintre d'Urbin a toujours et partout nimbé ses Vierges et ses enfants Jésus, que l'omission de ce simple détail a dernièrement paru tellement décisif à des experts italiens, qu'il leur a suffi pour écarter définitivement de l'œuvre du maître un tableau, contesté il est vrai, de la Tribune, à Florence.

Bien plus belle, et cependant moins ambitieuse, est une autre *Madone,* qui nous a

rappelé, par la délicatesse des traits et le charme du coloris, la célèbre *Vierge au Grand-Duc*. Toutefois, nous préférons encore à cette œuvre charmante un superbe portrait d'homme, qui provient de la galerie Pourtalès, où il était catalogué sous le nom de Mantegna. Cette attribution nous semble parfaitement exacte, et nous n'avons rien à lui opposer. Sans doute nous avons sous les yeux l'image de quelque Italien du Nord, Padouan ou Vénitien, vers la fin du XV^e siècle. Cette figure un peu maigre, mais très-fine, est encadrée d'abondants cheveux blonds, légèrement rougis, comme on les aimait dans les lagunes. Une toque noire vient cacher tout ce que cette couleur trop étendue pourrait avoir de désagréable à l'œil, tandis qu'une fenêtre ouverte, tout en inondant de lumière ce sévère personnage, dévoile à nos regards le mouvant spectacle de la campagne, des montagnes et des eaux.

Nous passerons rapidement devant une répétition très-fatiguée du magnifique tableau du Corrége, l'*Éducation de l'Amour,* que nous avons vu à Londres, dans la Galerie nationale; devant une grande composition du Primatice, que nous qualifierons de portrait, car la duchesse de Valentinois, Diane de Poitiers, est évidemment tout en ce tableau, et les Amours qui l'accompagnent, et jouent avec les bois d'un cerf, ne sont que de purs ornements. Aussi bien, comment n'aurions-nous pas hâte d'arriver à l'Espagne, à une sombre toile de Ribeira, surtout, qui nous met en présence du *Christ mort sur les genoux de sa mère;* œuvre admirable, exécutée avec moins de fougue qu'à l'ordinaire, mais plus de sentiment. La tête de la Vierge est magnifique, pleine de douce résignation. Quant au Fils de Dieu, il s'affaisse, et montre ses plaies béantes; néanmoins, on n'aperçoit aucune goutte de sang, la dignité de l'art est respectée, et une impression profonde, nullement matérielle, se dégage de ce spectacle, et demeure gravée dans l'esprit de tous.

Sans provoquer la même rêverie, une *Vierge au Rosaire,* de Murillo, mériterait aussi de nous arrêter quelque temps. Malheureusement nous ne pouvons à notre gré multiplier les repos, quelque agréable que la chose puisse être pour nous; il faut avancer notre course, et fournir encore deux étapes, avant d'avoir épuisé le champ de la peinture seulement.

En premier lieu, nous jetterons un coup d'œil sur de charmants panneaux gothiques, pour la plupart sortis de l'école du Rhin. Une *Adoration des Mages,* par exemple, pourrait bien avoir été exécutée par maître Stephan, le brillant successeur de Wilhelm de Cologne. Nous retrouvons là le même faire, la même douceur de coloris, la même richesse de costumes, la même tendance à sortir de ce que nous appellerions l'impersonnalité, à devenir soi-même, à rompre avec la tradition du moyen âge et tous les types convenus. Deux autres volets de triptyque sont attribués à Wohlgemuth, avec assez de vraisemblance; et, certes, par la dureté du dessin et l'absence presque complète de modelé, ils ne démentent point cette origine. Mais, avant tout, il faut examiner une délicieuse tête de vieille femme, par Hans Holbein le jeune, et un portrait de l'empereur Maximilien, le prédécesseur immédiat de Charles-Quint,

dû au pinceau d'Albert Dürer. Quelle que soit notre admiration pour le grand artiste de Nuremberg, nous ne pouvons lui donner ici que le second rang dans un genre, il est vrai, qui fut le triomphe du célèbre peintre d'Augsbourg. L'intensité de la couleur de ce dernier est très-remarquable, et il reproduit la nature avec un sentiment scrupuleux. Le soin extrême apporté dans les détails ne nuit en rien à la vigueur de l'ensemble, qui atteste dans toutes ses parties un talent maître de lui-même et en pleine possession des ressources de son art.

A côté de ce chef-d'œuvre y a-t-il place pour deux grandes toiles, deux *Paysages*, agrémentés de quelques animaux, par Philippe Roos, plus connu sous le nom de Rosa de Tivoli? Assurément, nous sommes très-porté à reconnaître dans ces tableaux de la hardiesse, de la vérité, beaucoup de vérité même, ce qui ne nous empêche pas d'être singulièrement blessé par un certain ton brun opaque, qui domine partout, et produit le plus désagréable effet. Aussi sommes-nous heureux de repasser le Rhin, et de venir nous reposer dans les Flandres, en compagnie d'Antonio Moro. Nous n'aurons pas d'ailleurs à regretter les quelques instants consacrés à l'examen du magnifique *Portrait de Charles IX,* une des œuvres les plus remarquables du maître. Sous le triple rapport de la correction du dessin, de la vigueur des teintes et du soin minutieux des détails, cette admirable peinture ne laisse rien à désirer. Le jeune roi, coiffé d'une toque noire à plumes blanches, et le corps serré dans un riche vêtement tout brodé de perles et d'or, du travail le plus compliqué, appuie nonchalamment une belle main blanche sur la garde de sa débile épée. Comme tous les Valois, il porte une barbe très-courte et clair-semée; tout son visage efféminé respire l'ennui le plus profond. C'est bien là le second fils de Catherine de Médicis, tel que l'histoire nous l'a dépeint, et la contemplation de ce portrait est du plus haut enseignement.

Transportons-nous après cela devant un délicieux petit tableau de Téniers le jeune, le *Jeu de boules,* une merveille en son genre, aussi bien par l'harmonie de l'ensemble et la largeur du faire, que par la sûreté de l'exécution. Certes, il n'est pas possible d'attribuer au même artiste un panneau un peu plus grand, assez difficile à désigner, mais que nous appellerions volontiers le *Déménagement de la mariée.* La gravure que l'on met en avant pour nous convaincre ne fait aucune impression sur notre esprit, et tout au plus consentirions-nous à reconnaître dans ce tableau une œuvre d'Elzheimer ou de Téniers le vieux. Tout au contraire, aucune hésitation n'est possible à l'égard d'une fine composition de Breughel de Velours, exécutée sur cuivre, de ce pinceau délicat et souple qui sert de cachet à tous ses ouvrages. Sans aucun doute, les paysans attablés sous des ombrages épais ou se mouvant devant la porte d'un cabaret, ne s'élèvent pas au-dessus de la réalité la plus vulgaire; mais quelle vie les anime! quel entrain les pousse et les agite! Comme partout le coloris est transparent et vigoureux, une rare exactitude et une grande précision se font remarquer dans tous les détails.

Le même soin patient se retrouve dans une œuvre de Peter Neefs, l'*Intérieur de l'église Saint-Bavon*, à Gand, qui témoigne d'une science prodigieuse de la perspective et d'une grande sûreté de main. Toutefois, nous préférons une vaste toile de van Everdingen, un *Paysage* inspiré par le long séjour du peintre en Norwége, par les cascades et les rochers de cette contrée pittoresque. Combien nous sommes loin de la plate nature des environs d'Alkmaar et de toute la Nord-Hollande, en présence de cette masse granitique couronnée d'un château, qu'une haute sapinière sépare d'un torrent impétueux; comme cette clarté du ciel et cette transparence de l'air nous rappellent peu la lourde atmosphère des canaux et des polders! Certes il serait difficile de trouver ailleurs un lointain plus habilement ménagé, et il nous faut reconnaître dans toute cette composition une poésie profonde, bien capable de faire oublier quelques défauts insignifiants.

Bien que né sur les bords du Neckar, Gaspard Netscher est un Hollandais de la meilleure école, et je n'en veux pour preuve que le *Tableau de famille* envoyé à notre exposition. Cette suite de portraits sur une petite échelle ne laisse rien à désirer, et partout nous retrouvons un grand sentiment de la forme, un grand charme de coloris. Toutes les figures sont élégantes et bien disposées; elles se détachent avec vigueur sur un fond d'architecture qui ne manque point de noblesse et donne à tout l'ensemble de la grâce et de la majesté. De ces sommets élevés, de cette vie de château, presque de palais, descendons maintenant avec Constantin Netscher, le fils de Gaspard, dans l'humble habitation d'un *Hacheur de paille*. Nous ne verrons là ni riches tapis ni vêtements splendides, mais nous rencontrerons la nature prise sur le fait, la réalité d'une humble et pauvre existence. Ce tableau, néanmoins, nous attire, et nous nous sentons captivés par cet homme au sombre costume, à demi courbé sur l'instrument de son travail, par cette petite fille debout, qui suit avec attention tous les mouvements de son laborieux auteur, jusque par cette paille ténue et dorée, qui vient peu à peu joncher le sol poussiéreux. Citons encore une belle *Marine* de Backhuysen et un tableau fin et délicat de Melchior Hondekoeter, le peintre de la gent emplumée, puis passons rapidement devant quelques pastels délicieux, signés de Quentin de Latour, de Lambert, de Péronneau, ce dernier, un Tourangeau peu connu mais bien digne de l'être, avant de dire à la peinture proprement dite un adieu définitif.

Cependant, nous pourrions à bon droit ranger dans cette catégorie les admirables miniatures du *Psautier d'Ingeburge*, qu'il faudrait étudier une à une, pour se faire une idée de l'état avancé des arts au commencement du XIIIe siècle. Ce précieux manuscrit, en effet, n'a pas seulement une importance historique réelle et constatée : aux mérites d'avoir appartenu à une suite de rois, depuis Philippe-Auguste jusqu'à Charles V, il joint celui d'une exécution remarquable, qui fait de ce livre une étonnante merveille, un remarquable monument. Les compositions au nombre de cinquante, réparties sur vingt-sept pages, sont empruntées à quelques chapitres de la Genèse, au récit des Évangiles, à cette charmante légende enfin, mise en vers par

Gautier de Coinsy et connue sous le nom de *Miracle de Théophile*. Partout les figures se détachent en couleurs claires sur un fond d'or, et dans l'arrangement des groupes une naïveté charmante s'allie avec bonheur au ton le plus grave et le plus solennel. Quelques sujets sont particulièrement dignes d'être signalés, tels que, par exemple, l'*Arbre de Jessé*, la *Rédemption* et la *Transfiguration*, à côté desquels nous placerions volontiers la grande lettre historiée qui sert de début aux Psaumes et enserre dans ses courbes gracieuses deux scènes intéressantes de la vie du prophète Samuel. Après avoir été longtemps porté sur les inventaires de nos souverains, cet inimitable chef-d'œuvre dont la Bibliothèque nationale offrait naguère encore, ce n'est un secret pour personne, trente mille francs bien comptés, passa, on ne sait comment, en Angleterre, où il fut retrouvé, trois cents ans plus tard, par un ambassadeur de Louis XIV, qui s'empressa de le donner au célèbre président de Mesmes. Le dernier descendant de cette famille parlementaire le transmit à sa mort, en 1811, à M. le comte de Puységur, grand-père du propriétaire actuel.

Après avoir causé peinture assez longuement, il est temps, croyons-nous, de jeter un rapide coup d'œil sur les œuvres de la plastique, sur les bronzes et les ivoires, sur les marbres et les métaux précieux, sur tout ce qui a de la forme et du relief, sur tout ce qui, en un mot, dans le domaine de l'art par excellence, méritait d'enlever les suffrages et de fixer l'attention.

En premier lieu nous ferons remarquer une superbe *Tête de faune*, tête pleine de vie, de passion, d'énergie matérielle, tête traitée avec une largeur de faire et une entente des moyens expressifs qui provoquent instantanément la surprise et l'admiration. Les appétits brutaux se lisent sur ces lèvres épaisses, se devinent dans ces yeux provocateurs, jusque dans cette barbe écourtée qui tient de l'animal plus que d'un être raisonnable. Tout autre est la figure étrangement sévère et sombre à l'excès du grand *Michel-Ange*. Là le bronze a perdu son poli, il semble être devenu rugueux à dessein, et l'artiste qui l'a conçu s'est occupé uniquement de faire passer dans notre âme le sentiment du génie terrible, sauvage en quelque sorte, aussi dangereux à suivre que difficile à imiter.

Après les émotions de la chair et de l'esprit, provoquées par les deux bustes précédents, il serait nécessaire d'aller nous reposer un peu devant le franc et loyal visage du *Bon roi Henri*; mais, auparavant, nous voulons examiner, ne serait-ce qu'un instant, la tête efféminée du *Dernier des Valois*. Suivant nous, on n'a pas assez remarqué les traits amaigris de ce monarque, que semblent dévorer l'inquiétude et l'ennui. Sa fine moustache ne peut cacher entièrement une certaine contraction nerveuse, qui ne présage rien de bon, et l'on sent que le calme apparent de cette figure est plutôt le résultat d'une dissimulation profonde, que du cours naturel de cette intelligence fatiguée et de ce corps affaibli. Sous son armure aux mufles de lion, la noble victime de Ravaillac nous apparaît, au contraire, tranquille, gaie, spirituelle et bonne à la fois. Sans

doute, ce buste fut exécuté peu de temps après la mort du roi, et nous reproduit fidèlement une image qui était encore dans le cœur de tous. Quoi qu'il en soit, nous nous sentons captivé par cet air de fine bonhomie, par ce regard doucement moqueur, et nous admirons franchement cette œuvre magnifique, sur laquelle le temps a jeté une légère patine d'un vert mat qui atténue le froid du métal.

Parlerons-nous maintenant de la grande statue de *Diane* coulée en bronze, d'après l'original de Houdon, qui se voit, à Saint-Pétersbourg, dans la galerie de l'Hermitage? Bien que cette œuvre appartienne à la jeunesse du maître, elle n'en donne pas moins une haute idée de ce talent flexible, qui devait plus tard tailler dans le marbre Voltaire et saint Bruno, passant ainsi des inspirations de la mythologie à la personnification de la philosophie railleuse et de l'ascétisme le plus complet. Svelte, légère, la sœur d'Apollon semble prête à s'élancer à la course, à voler sur la trace des cerfs et des sangliers. Ses membres, un peu longs, conviennent bien à la reine des chasseurs, et nous reprocherions seulement à l'artiste, dans la représentation de la beauté féminine, l'oubli d'une sage réserve dont les Grecs ne se départaient jamais.

Nous avons déjà cité un certain nombre d'importants ouvrages, et cependant, jusqu'ici, nous nous sommes uniquement renfermé dans la série des bronzes, laissant de côté toutes les autres représentations sculptées, quelque grand que puisse être l'intérêt justement inspiré à leur sujet. Il est temps d'attaquer, nous ne dirons pas les marbres, puisqu'une seule figure se présente à nous, la jolie *Tête d'enfant*, reproduite dans cet Album, mais tout au moins les ivoires qui occupent une place plus considérable et s'imposent directement à notre esprit. Tout le monde, en effet, a entendu parler avec éloge d'un superbe *Christ*, regardé à bon droit comme une des pièces capitales de notre exposition. Sous le rapport du modelé, comme sous celui de l'expression, cette image est sublime et nous fait assister, sans efforts, à des souffrances voulues, à des langueurs célestes qui nous transportent loin d'ici-bas. De pareilles émotions sont rares, et certes les Espagnols ne les feront point naître en multipliant, comme nous avons pu le voir, les gouttelettes de sang sur le corps inanimé de l'Homme-Dieu. Il y a quelque chose de sauvage dans une semblable manière d'exciter la pitié, et ce spectacle nous révolte, bien loin de réveiller en nous la compassion.

Dans la course rapide que nous accomplissons, il nous est difficile, chacun le comprendra, de nous attarder longtemps sur les petits objets, quel que soit d'ailleurs leur mérite parfaitement reconnu; aussi, négligeant à dessein des œuvres charmantes, traitées avec un soin prodigieux, passerons-nous tout de suite à l'étude des grands et magnifiques bas-reliefs destinés à célébrer la gloire de l'illustre Jean Sobieski. A notre avis, ces sculptures puissantes laissent loin derrière elles tout ce que l'on a fait en ce genre de plus magistral et de plus hardi. Sous la main d'un maître inconnu de la fin du XVIIe siècle, le bois a acquis toute la fermeté du bronze, et quelques parties font rêver aux plus remarquables travaux de la ciselure, à l'époque du plus grand

développement de cet art. Sans aucun doute, nous aurions des réserves à faire, et tout n'est pas parfait dans ces vastes compositions qui représentent la *Défaite des Turcs sous les murs de Vienne* et l'*Entrée triomphale du vaillant roi de Pologne dans la capitale de l'Autriche*. Mais si l'artiste est sorti, en quelque sorte, du domaine propre à la sculpture, s'il s'est affranchi de certaines règles qu'il est toujours bon d'avoir sous les yeux, on ne saurait trop admirer avec quelle habileté profonde il a su rendre son sujet, et communiquer à une matière, en apparence ingrate, toute la fougue et tout l'entrain que la couleur seule semblait pouvoir exprimer jamais. En opposition, toutefois, avec cette impétuosité voulue, avec ce mouvement calculé, une recherche étonnante de la pondération se manifeste surtout dans la scène de bataille où chaque personnage a son pendant, où chaque détail se répète avec un soin minutieux. Évidemment il y a là des caractères qui peuvent mettre sur la voie d'une origine ignorée, et nous serions tenté de croire que les Flandres seules ont vu dégrossir ces panneaux et saillir du bois ces cavaliers et ces piétons, tout prêts à s'élancer dans l'espace pour éviter les coups dont ils sont menacés. Il est impossible de ne pas reconnaître un certain lien de parenté entre les boiseries de la cathédrale de Namur, les chaires historiées de Bruxelles et de Gand, et les vastes bas-reliefs que nous avons sous les yeux. C'est le même faire, la même tendance à l'exagération d'un côté, à la retenue de l'autre; et certes, pour nous faire changer d'avis, il nous faudrait autre chose qu'une tradition menteuse ou la silhouette de Saint-Pierre, clairement dessinée dans le triomphe de Sobieski.

Sans sortir du domaine de la plastique, nous pouvons assurément aborder l'orfévrerie, et tout d'abord vous présenter un ravissant petit *Vase à parfums*, malheureusement oxydé par un long séjour dans la terre, mais qui n'a rien perdu de l'élégance de ses formes ni de la délicatesse de ses ornements. Sa partie supérieure, terminée en col d'aigle, le distingue de tous les autres *gutti*, et dans le bas-relief qui orne sa panse, nous croyons reconnaître Ulysse, coiffé du *pilos*, tirant audacieusement de dessous son manteau l'épée qui doit faire bondir le cœur d'Achille. En tous les cas, la rareté de cette pièce d'argenterie ne peut échapper à personne, et plus d'un directeur de musée voudrait l'avoir en sa possession. Cependant, nous préfèrerions, la chose est facile à comprendre, à ce témoin des anciens sacrifices, la grande *Coupe*, qualifiée malencontreusement de soupière, offerte par les Viennois reconnaissants à Sobieski leur libérateur. L'intérêt historique est ici des plus élevés, et peut, à tous égards, compenser largement les défauts qui caractérisent l'école de Nuremberg. On oublie volontiers devant ce monument unique, remarquable par sa richesse et ses dimensions, et destiné à perpétuer un des faits les plus glorieux de l'histoire, certaine banalité dans la conception de l'ensemble, certaine lourdeur dans l'exécution des détails. Ne cherchons point ici, au reste, à faire des comparaisons, à établir des différences, à voir si dans tel ou tel pays on travaillait mieux à la même époque; ce que cet objet peut perdre dans un sens,

il le regagne dans l'autre, et si au point de vue de l'art il laisse beaucoup à désirer, il n'a vraisemblablement point son égal du côté des souvenirs.

Un aussi puissant motif ne nous attachera pas aux magnifiques services de table qui ont appartenu aux rois de Pologne, Sigismond II et Sigismond III; c'est pourquoi nous nous contenterons de signaler en passant ces cuillers, ces fourchettes et ces couteaux, chargés d'armoiries compliquées, et comme revêtus d'ornements de toutes sortes, qui devaient en rendre l'usage quelque peu difficile à leurs illustres possesseurs. Nous avons, pour l'instant, mieux à faire que de nous arrêter longtemps à examiner ces produits d'un luxe exagéré, que l'indulgence la plus extrême ne saurait amnistier tout à fait, mais qui n'en sont pas moins pour l'observateur toute une révélation profondément instructive, un chapitre de l'histoire des mœurs et de la civilisation. L'orfévrerie religieuse, d'ailleurs, nous appelle, et nous avons hâte de retrouver, dans le *Calice du Refuge,* la beauté de la composition et la perfection du travail. Toutefois, le dirons-nous, ce chef-d'œuvre de la Renaissance avait dans le *Ciboire de la Riche,* plus jeune de quatre-vingts ans, un dangereux rival, qui divisait les suffrages et partageait les sentiments. Exécuté au repoussé, au commencement du XVIIe siècle, ce dernier vase sacré étale, en effet, une suite de bas-reliefs habilement conçus et finement traités, et il n'est aucune de ses parties qui ne mérite d'être étudiée avec la plus scrupuleuse attention.

Mais hâtons-nous, et, sans plus tarder, pénétrons dans le champ de l'émaillerie, qui successivement fera passer sous nos yeux des cloisonnés superbes, des champlevés précieux, toute la série enfin de ces admirables ouvrages, auxquels Limoges, à bon droit, a donné son nom. Après avoir vu un magnifique brûle-parfum, provenant de la collection de Morny, certes nous comprenons toute la patience proverbiale des habitants du Céleste Empire, et nous ne sommes nullement étonné que notre nation plus vive et plus entreprenante, au lieu de perdre son temps à souder sur un fond quelconque ces mille petites lames de métal, destinées à retenir la poussière cristalline et métallique, réduite en pâte et diversement oxydée, ait préféré attaquer directement le cuivre ou le bronze, et indiquer par avance les procédés de la gravure en relief, qui seront plus tard repris par d'autres mains. De cette manière l'artiste était bien plus maître des effets qu'il voulait rendre, il sortait des combinaisons banales, et la figure humaine apparaissait, sous son ciseau, aussi facilement que les fleurs et les purs ornements. Néanmoins, il restait encore un long chemin à faire pour offrir aux regards un véritable tableau, avec ses ombres et ses lumières, ses demi-teintes et ses jours éclatants. Cette dernière transformation s'opéra vers la fin du XVe siècle, sous l'influence des peintres-verriers, dont les émailleurs empruntèrent la méthode sans lui faire subir presque aucun changement.

De cette époque éloignée, nous pourrions citer un grand nombre de plaques plus ou moins parfaites d'exécution. Toutes se font remarquer par des tons violacés,

répandus jusque dans les chairs, par l'uniformité des sujets religieux, par un dessin heurté et mal défini. Il nous semble, toutefois, préférable de signaler les œuvres des maîtres connus; aussi bien, tous les grands noms de l'émaillerie sont ici représentés, et quelques-uns même par des pièces admirables, que le Louvre nous envierait. Encore que la galerie d'Apollon, en effet, possède déjà un superbe portrait du grand connétable, par Léonard Limosin, elle accueillerait volontiers la belle image d'*Anne de Montmorency*, généreusement exposée par le propriétaire d'Azay-le-Rideau. Ici comme à Paris, le costume est noir, la barbe est grisonnante, et une médaille de l'ordre de Saint-Michel est suspendue par un fil d'or au cou du vaillant guerrier. Seulement, le visage se montre de profil au lieu d'être vu de trois-quarts : heureuse différence, qui fait de la plaque en question, non plus une simple reproduction, mais un précieux original.

A un degré inférieur, quoique dans un rang distingué, nous placerons trois émaux de Jean Raymond. L'un d'eux, le plus petit, merveilleusement conservé, et toujours serré dans son cadre primitif, se distingue surtout par un fond blanc-laiteux, qui fait saillir les figures et ajoute encore à leur éclat primitif. Quant aux deux autres, fortuitement endommagés, il y a moins de vingt ans, lors de la grande inondation de 1856, s'ils ont perdu une partie de leur enveloppe cristalline, si le cuivre apparaît en des endroits trop nombreux, ils nous permettent au moins de saisir tout le secret du paillon, de retrouver la lamelle d'argent qui donne au fondant coloré, mais toujours translucide, une incontestable chaleur et un brillant prodigieux.

Avec Jean Courtois nous nous rapprochons de la Touraine, car il n'est pas prouvé jusqu'ici que cet émailleur, réclamé par le Maine, ait jamais fréquenté les ateliers du Limousin. Un art aussi complétement français que celui dont nous nous occupons devait être pratiqué dans diverses provinces; autrement nous ne nous expliquerions pas le prodigieux développement d'une industrie qui s'étendait non-seulement à tous les objets du culte, mais encore à la plupart des ustensiles de la vie privée. A cette dernière classe appartiennent six Assiettes, dont l'intérieur représente en grisaille, sur fond noir, avec rehauts d'or, les travaux des six derniers mois de l'année, d'après les gravures bien connues d'Étienne de Laune. Sur le rebord se voient des mascarons en tons de chair, et le revers est décoré de masques et de termes, tantôt disposés en rosaces, tantôt rattachés par des enroulements. Assurément une pareille suite est chose rare, et généralement on est heureux de posséder une seule assiette en émail. Mais que sont devenus les autres mois? Nous l'ignorons, en partie du moins. Nous pouvons dire, en effet, que le Louvre ne les a pas tous reçus, comme on l'a répété par erreur; cette riche collection ne possède que trois assiettes de Jean Courtois.

Elle n'est guère plus heureuse, au reste, avec Jean Limosin, dont nous pouvons signaler ici une belle *Crucifixion*. Cette plaque admirablement conservée offre même

un intérêt tout particulier, puisqu'elle nous permet de retrouver son premier possesseur, un Dubois, grâce à des armoiries et à un monogramme placés au pied du gibet, devant un jésuite à genoux. A un autre point de vue, nous ne devons point négliger aussi un superbe Jean Laudin, une des œuvres les plus remarquables de ce maître, suivant nous. Le sujet par lui-même est assez curieux, et on voit, sur un fond noir, se détacher en grisaille une vieille au dos proéminent, appuyée péniblement sur un bâton. C'est la *Famme maldressée*, ainsi que nous l'indique une inscription; néanmoins, si le corps de la malheureuse est étrangement courbé et accuse une difformité naturelle, nous pouvons constater que son visage n'a rien souffert et se présente à nous magistralement dessiné.

Sans quitter l'émaillerie, en un certain sens, nous pouvons parler faïences, car, en réalité, l'enveloppe qui recouvre une plaque de cuivre et celle qui nous dérobe une pâte argileuse ont entre elles beaucoup d'analogie. Aussi n'hésitons-nous pas à entrer immédiatement en matière et à vous placer sous les yeux un superbe plat hispano-moresque, qu'à certains détails nous serions tenté de faire remonter aux dernières années du xve siècle. Le décor se compose de feuillages bleus, mêlés à des reflets métalliques, signe incontestable d'une grande ancienneté. Quant à la provenance directe, étroite, si je puis m'exprimer ainsi, elle se trouve indiquée, par un aigle non héraldique, placé au centre, où il symbolise saint Jean l'Évangéliste, patron de Valence.

Comme l'Espagne, l'Italie a connu les reflets métalliques; seulement, dans ce dernier pays, il existe une grande diversité de couleurs, suivant les centres de fabrication, et tandis que Gubbio se distingue par la production d'un rouge rubis éclatant, Pesaro adopte le jaune, et Deruta penche vers le chamois. De ces trois villes, nous avons des œuvres remarquables, mais non égales en tous points. Quelque beau, en effet, que soit un grand plat de Pesaro, décoré d'un saint François d'Assise recevant les stigmates, il ne vaut pas, à notre avis, un superbe Gubbio, orné dans son centre de deux mains en alliance, surmontées d'un cœur et posées sur des flammes. Cette dernière pièce est véritablement hors ligne et la plus belle de toute l'Exposition. Et cependant, nous avons un Urbino, signé du célèbre Xanto, cet artiste lettré, poëte à ses heures, qui fut presque une puissance en son temps et vécut dans l'amitié des la Rovère. Son *Thésée entrant dans le labyrinthe de Crète* est traité avec ampleur et dépasse la même composition, exécutée sur un autre plat, de toute la distance qui sépare un homme de talent d'un vulgaire ouvrier.

Si nous n'avions hâte d'arriver à la France, nous citerions encore un Chaffagiolo aux armes des Médicis, un Castelduranté, trois beaux Faenza, un Savone enfin, catalogué comme un Delft. Mais passons, passons vite; quelque chagrin que cette course rapide puisse nous faire éprouver, et saluons une des plus anciennes faïences de Nevers dans un magnifique *fiascone*, évidemment contemporain des Conrade et qui remonte aux

— XVI —

premières années du xvii^e siècle. Un grand plat, signé Iacquet, lui est postérieur de vingt ans au moins; puis nous trouvons une série de petits vases, fond bleu lapis, avec décor à blancs fixés, associés quelquefois au jaune orangé. Ce dernier genre fit bientôt place lui-même aux grandes compositions, traitées parfois dans le goût chinois, où le bleu clair se trouve mêlé au manganèse, ainsi que nous avons pu le voir dans un grand nombre de plats assurément fort recommandables.

L'Exposition était moins riche en productions de la faïencerie rouennaise, et nous ne pouvons guère indiquer aux amateurs qu'une fine et jolie salière trilobée, ainsi que trois petites tasses non moins fines et non moins jolies aussi. Il est vrai que Moustiers nous console, et nous avons remarqué plusieurs pièces admirables sorties de ce centre de fabrication. Les décors bleus, surtout, étaient multipliés, ainsi que les armoiries du maréchal, duc de Richelieu. De Marseille, au contraire, nous n'avons à citer qu'une ravissante assiette, semée de fleurs les plus délicates. Il en est de même de la Hollande, et deux grands plats de Delft, un peu durs de tons, comme tous les produits des Pays-Bas, forment tout le bagage de ce dernier pays.

Cette causerie est déjà bien longue, et cependant nous n'avons pas dit un mot d'une étonnante *Broderie,* que nous pouvons qualifier de chef-d'œuvre sans aucune exagération. Pour exécuter un semblable travail, il a fallu les doigts d'une fée et la patience d'un démon. Jamais, peut-être, un carton aussi magistral n'a été reproduit avec cette délicatesse, cette habileté, ce savoir-faire qui nous frappent, nous enlèvent, nous entraînent et nous font pousser un cri de surprise et d'ébahissement. L'air circule sous ces grands arbres, au milieu de ces groupes nombreux diversement occupés. Certains Israélites recueillent la manne, d'autres l'ont déjà recueillie et conversent en se reposant, pendant que deux vieillards, retirés dans un coin, adressent leurs prières à l'Éternel. La lumière inonde les visages, il y a tout à la fois du calme et du mouvement; en un mot, tout vit, tout se meut, mais sans exagération, sans rien qui choque, sans rien qui vienne apporter un correctif à notre enthousiasme toujours grandissant. Plusieurs types sont empruntés aux plus belles compositions de l'Italie, et nous nous trouvons, devant cette broderie, en plein pays florentin. Si les bords de l'Arno n'ont pas vu parachever cet ouvrage, ils l'ont certainement inspiré, et nous pouvons dire: « Bienheureux celui qui le possède, bienheureux qui le possèdera. »

Après cela, parlerons-nous d'une belle *Guipure* que l'on croit d'origine italienne, et qui nous semble bien plutôt avoir été exécutée sous Louis XIV, aux environs d'Alençon, dans un château appartenant au grand Colbert? Puisque nous sommes en plein xvii^e siècle, il est bon d'indiquer aussi une merveilleuse *Châtelaine,* émaillée, dit-on, par Petitot, ce qui n'est pas impossible. En tous les cas, nous retrouvons dans ce bijou précieux la finesse de dessin, la douceur et la vivacité de coloris, qui caractérisent tous les ouvrages du maître.

Et maintenant notre tâche est-elle terminée? non, pas encore. Il nous faut contempler

— XVII —

deux grands plats d'Avisseau I^{er}, qui certes ont dû voir un jour planer autour d'eux l'ombre inquiète de Palissy; il faut examiner avec soin des chandeliers, des salières, une buire, tous objets exécutés avec un rare bonheur par Avisseau II, le digne continuateur de son père et une des illustrations de notre ville, dans ce goût fin et délicat qui seul a jadis immortalisé, avec le nom d'Oiron, celui d'Hélène de Hangest.

Si, revenant un instant en arrière, nous voulons faire de nouveau une incursion dans le XVI^e siècle, nous trouverons tout d'abord un ravissant petit coffret en fer, recouvert de cuivre ciselé, et fermé suivant un système très-curieux, que l'on a cru moderne et qui, paraît-il, est en réalité tout au moins renouvelé des Valois. Puis nous nous mettrons presque à genoux devant une relique vénérable et parfaitement authentique. Peu nous importe que ce velours soit usé, il a été touché par Marie Stuart. A sa couleur violette, on le pourrait croire contemporain du veuvage de la reine, ce que ne viendrait point infirmer, bien au contraire, l'inscription gravée autour d'un double écusson: *Maria, Dei gratia, Scotorum regina et Franciæ dotaria.* Quoi qu'il en soit, le chiffre de François II, un *phi,* suivant la coutume raffinée du temps, se mêle à celui de la princesse sur les fermoirs de ce dernier coffret.

C'est encore à une reine, en un certain sens, qu'appartint jadis un *Meuble à deux corps,* du plus pur style Jean Goujon, et si admirablement conservé que Diane de Poitiers le reconnaîtrait sur-le-champ. Les figures des quatre Saisons, sculptées en très-bas relief sur les panneaux, n'ont aucunement souffert des injures du temps, et tous les ornements, à l'exception de quelques marbres noirs mouchetés de blanc qui relèvent, par leur vivacité tempérée, la monotonie du bois, sont demeurés intacts après plus de trois siècles d'existence. Car ce meuble, né, pour ainsi dire, dans le château d'Anet, subit lui aussi le contre-coup des révolutions, et d'une demeure quasi royale tomba dans une ferme de la Beauce. Heureusement, un de nos compatriotes exerçait alors les fonctions de magistrat dans la ville de Chartres; ce précieux débris d'une splendeur déchue lui fut signalé, il le vit, l'acheta, et, par l'amour dont il l'entoura, mérita de lui donner son nom. Aujourd'hui, en effet, on dit le meuble Baudouin, comme on dit le manuscrit Puységur, et chacun est initié à ce nouveau langage.

Pour être complet, il nous resterait encore à vous entretenir de plusieurs objets tout à fait majeurs, tels que, par exemple, la *Chape de Saint-Mexme* et les *Tapisseries de Saint-Saturnin.* Mais, si nous n'avons pas déjà parlé de ces différents ouvrages, si nous ne les avons pas classés dans la catégorie qui leur convient, ce n'est pas que nous n'appréciions grandement leur valeur; seulement nous avons cru qu'en présence des magnifiques planches de cet Album, tout commentaire était inutile, et, d'ailleurs, entamer une discussion sérieuse, pour traiter avec toute l'ampleur nécessaire des questions d'origine surtout, il faudrait du temps et de l'espace, et peut-être même, dirons-nous, des lecteurs quelque peu préparés. Aussi pensons-nous devoir clore dès maintenant un compte rendu trop long et trop court à la fois,

suivant que l'on considère l'importance de l'étude ou celle des objets étudiés. Toutefois, avant de dire un adieu définitif à ces tableaux, à ces bronzes, à ces meubles, à ces émaux, à ces bijoux de toutes sortes, qui durant plus d'un mois nous ont charmé, captivé, électrisé, il est juste d'adresser nos remerciments les plus étendus et les plus sincères, aussi bien aux modestes collectionneurs, qui nous ont en tremblant livré la moitié de leur âme, qu'aux amateurs millionnaires, ouvrant à deux battants leurs vastes galeries et disant avec un libéralisme qui les honore : « Voyez, choisissez et prenez, tout est à votre disposition. » Du reste, partout où nous avons frappé, un noble écho a répondu, et il semble que sur toutes les habitations de la Touraine soit tracée cette devise que nous avons remarquée autour d'un vieux heurtoir de la Renaissance, exposé par Chenonceaux : *Pulsanti aperietur;* il suffit de demander pour que l'on obtienne; aucun refus n'est à craindre, aucun obstacle à redouter.

Groison-Saint-Symphorien, le 4 août 1873.

<div style="text-align:right">Léon PALUSTRE.</div>

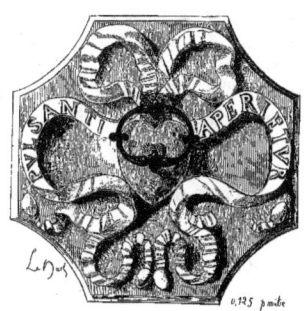

VUE D'ENSEMBLE

Il est inutile, croyons-nous, de décrire même en passant chacun des nombreux objets figurés sur cette planche, la plupart d'entre eux devant être reproduits séparément et sur une plus grande échelle dans le corps de l'Album. Qu'il nous suffise donc ici de signaler deux colossales potiches, en faïence de Nevers, appartenant à M. Galais, avant d'arrêter nos regards sur la célèbre Diane de Houdon, une des grandes curiosités de l'Exposition, et celle heureusement sur laquelle nous pouvons donner le plus de renseignements précis.

Cette statue, de grandeur naturelle, aux formes un peu allongées mais pleines de noblesse et d'élégance, a été fondue en 1830, par Carbonneaux, sur un modèle souvent répété et qui remonte à l'année 1777. Le marbre de la galerie de l'Hermitage, à Saint-Pétersbourg, daté de 1780, n'est donc point l'original depuis longtemps cherché, ainsi qu'on l'a dit quelquefois, mais il peut bien être la première reproduction durable d'un plâtre disparu. Quoi qu'il en soit, notre statue est absolument semblable à cette dernière; car je ne puis considérer comme une différence l'addition nécessaire, vu le poids de la matière employée, de plusieurs tiges de roseaux, sur lesquelles la déesse appuie sa main gauche, dans le marbre de Saint-Pétersbourg. Vient ensuite, par ordre de date, le bronze vendu en 1870 par M. Aguado et coulé en 1782; puis celui du Louvre, qui remonte seulement à 1790. Enfin, à notre connaissance, une cinquième répétition de la même Diane existe encore au palais de Versailles. De toutes ces statues, celle de Langeais est la plus moderne, la seule qui ait été coulée après la mort de Houdon, décédé, comme chacun sait, en 1828.

Nous ne terminerons pas sans fournir un dernier renseignement qui ne manque pas d'intérêt. Il paraîtrait que le sculpteur aurait donné à la chaste déesse le corps de Mme Du Barry, tout en conservant une tête de convention; et c'est peut-être à cette circonstance que nous devons, chose tout à fait choquante et véritablement nouvelle, de voir la sœur d'Apollon représentée toute nue.

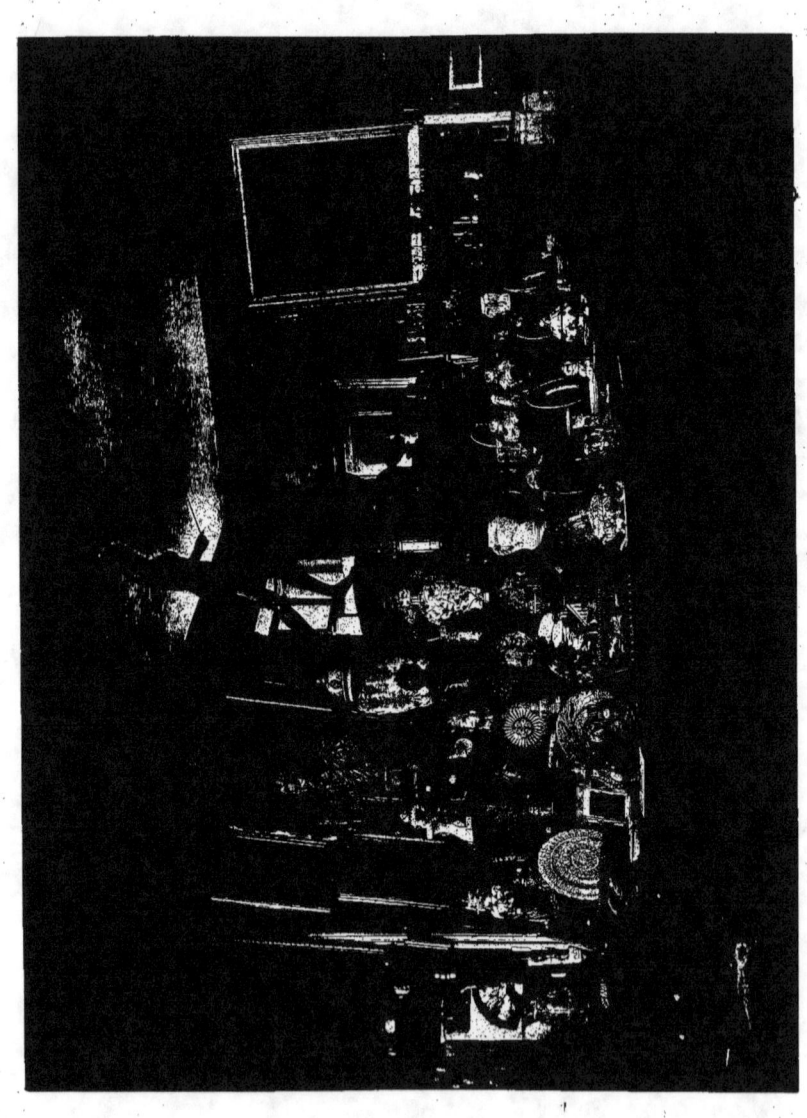

L'ÉVANOUISSEMENT D'AMPHITRITE

Plusieurs fois nous nous sommes demandé ce que signifiaient ces hauts rochers, fièrement campés à la droite du tableau et qui laissent échapper une cascade assez peu abondante. Après bien des recherches, nous avons fini par découvrir que la belle Amphitrite, dont toutes les aspirations, chose vraiment incroyable, tendaient vers le célibat, s'était réfugiée, toute fille de l'Océan qu'elle était, au pied du mont Atlas, en plein désert, afin d'éviter un hymen qu'elle avait en horreur. Mais elle avait compté sans le dieu des mers, dont les désirs ne souffraient aucune résistance. Un peuple de Naïades et de Tritons, guidé par la célèbre messagère Iris, fut envoyé sur les côtes d'Afrique, et la jeune récalcitrante, devant ce déploiement de force, reconnaissant l'impossibilité de faire respecter ses volontés, se laissa porter, à demi évanouie, sur la croupe immense d'un énorme dauphin, qui devait la conduire au palais de son époux. Tel est, en quelques mots, le sujet emprunté par Boucher à la fable, et traité, disons-le, avec une ampleur peu commune. Ce tableau, à notre avis, est un des plus beaux de tous ceux que le maître ait faits, et la quantité en est innombrable. Il a été acheté à Paris par un oncle du propriétaire actuel, il y a une quarantaine d'années environ, à l'époque où le peintre des Amours était tombé en complet discrédit.

M. Belle, à Tours.

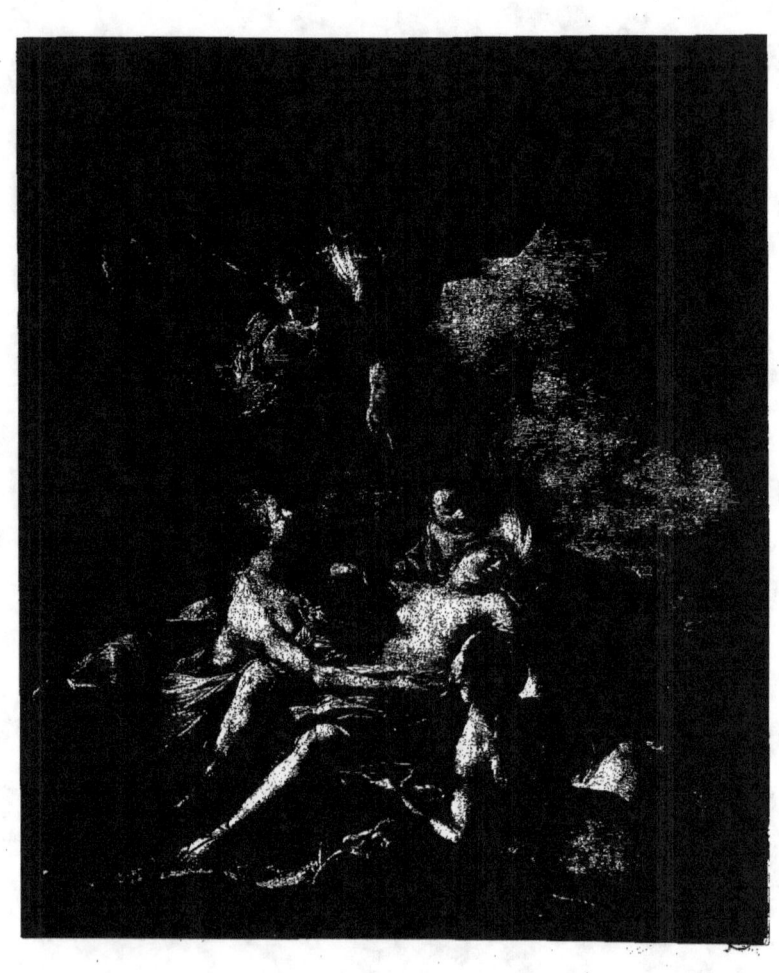

PORTRAIT DE CHARLES IX

On a tout dit sur cet admirable portrait, qui joint à un dessin correct un coloris à la fois chaud et transparent. Aussi, nous contenterons-nous de donner quelques renseignements biographiques, non sur le roi dont nous contemplons l'image, mais sur le maître qui l'a représenté.

Antonio Moro, ou plutôt Antonis Moor, naquit à Utrecht, en Hollande, en 1518, et il fut élève de Schorcel, qui lui-même avait étudié sous Jean de Mabuse. Tout jeune encore, Moor visita l'Italie, et, sur la recommandation du cardinal Granvelle, passa au service de Charles-Quint. Plus tard nous le retrouvons à la cour de Philippe II, puis auprès du duc d'Albe. Sa grande réputation de portraitiste était répandue dans toute l'Europe, et il vit défiler devant son chevalet tous les souverains et tous les hommes célèbres de son temps. Ses œuvres, néanmoins, sont loin d'être toutes d'une égale valeur, et on préfère avec raison celles de son âge mûr, remarquables par un certain ton rougeâtre, plein de finesse et de légèreté. Le portrait de Charles IX appartient à cette belle période du talent de l'artiste.

M. le marquis de Biencourt, château d'Azay-le-Rideau.

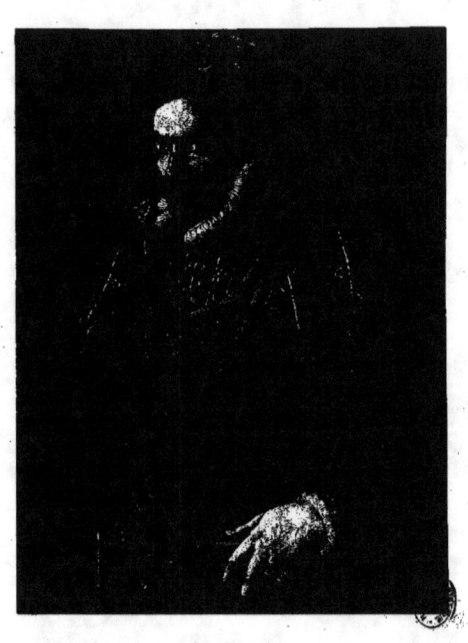

PORTRAIT DE MADAME DE CHATEAUROUX

Bien que Jean-Marc Nattier (1685-1766) ne soit pas un de ces peintres extraordinaires dont le nom seul suffit à faire la fortune d'une exposition, les œuvres authentiques de ce maître excitent toujours un vif intérêt, qu'expliquent facilement la souplesse et la grâce de son pinceau. Nul mieux que lui ne sut marier les tons les plus divers, ni caresser le regard par l'accord merveilleux des couleurs. Quelles que soient les modifications apportées dans nos idées, nous ne sommes même pas choqué par cette invasion de l'allégorie que le peintre subissait, comme tous les artistes de son temps. Il savait, d'ailleurs, tirer parfois un heureux parti de ce programme étroit, inspiré par la mode, et nous ne pouvons trouver mauvais, par exemple, qu'il ait représenté Mme de Châteauroux en *Point du jour*. L'étoile sied bien au front de la favorite qui voulut forcer Louis XV à changer de vie, et conduisit en Flandre ce monarque efféminé. Tous ces attributs, puérils en apparence, pour qui connaît l'histoire, sont ici pleins de sens, et ils servent encore à fixer la date de ce tableau, qui doit être de l'année 1743, époque de la plus grande faveur de Mme de Châteauroux.

M. le marquis de Quinemont, à Tours.

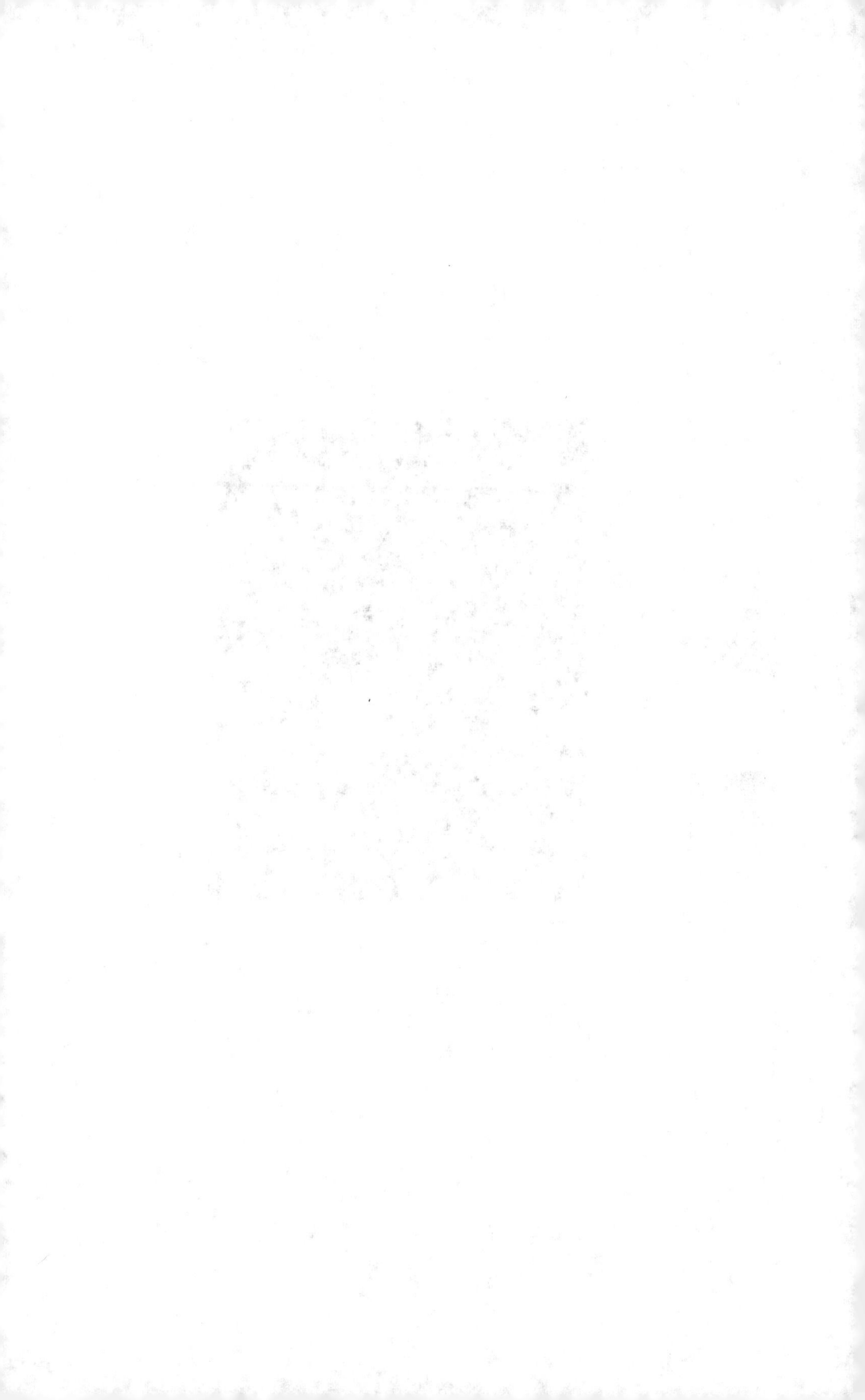

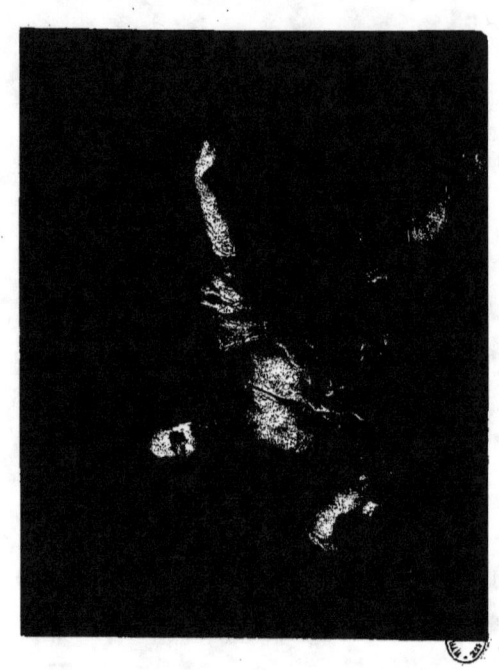

BUSTE DE HENRI IV

> Voicy l'invinsible monarque,
> Soubz qui l'univers a tremblé
> Et qui revit, malgré la Parque,
> En cest ouvrage de Tramblé.

Tels sont les vers que nous lisons au bas de ce magnifique buste de Henri IV. Mais qu'est-ce que Tramblé? Où ce sculpteur a-t-il pris naissance? Quels ouvrages a-t-il faits? En quelle année a-t-il terminé ses jours? Autant de questions qui furent longtemps pour nous insolubles. Mariette, il est vrai, dans ses *Archives de l'art français*, parle bien d'un certain Tramblet ou Tremblay, mais il ne nous donne aucun renseignement sur sa vie, non plus que sur ses travaux. Heureusement le voile qui nous dérobait les secrets de l'histoire est enfin levé, et nous savons pertinemment que Barthélemy Tremblay, telle est, paraît-il, la véritable orthographe de son nom, naquit à Louvres, près Paris, vers le milieu du xvie siècle. En 1562, il était sculpteur du roi, et il travailla en cette qualité au célèbre tombeau de Henri II. Toutefois, il devait être fort jeune alors, car sa vie se prolongea jusqu'en 1629. Il fut enterré dans l'église de Saint-Eustache, où naguère encore on pouvait lire son épitaphe ainsi conçue :

> Louvres me donna l'estre, et Paris ma fortune.
> J'ai l'honneur d'être au roy, Saint-Eustache a mes os.
> Passant, au nom de Dieu, si je ne t'importune,
> Durant ce mien sommeil, prie pour mon repos.

M. le baron de Chabrefy, château de Valmer.

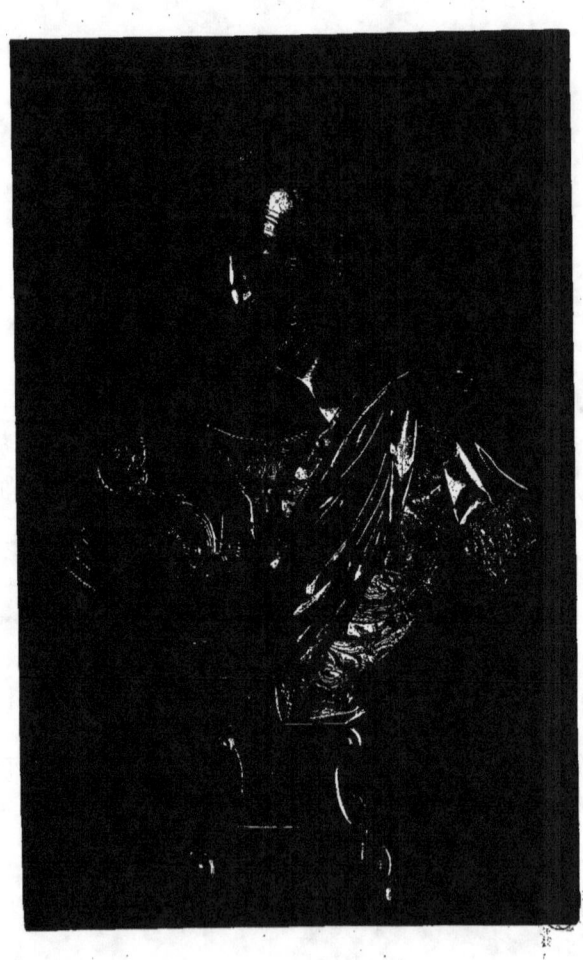

BUSTE DE MICHEL-ANGE

On raconte que Daniel de Volterre, le plus brillant élève de Michel-Ange, entreprit un jour de pétrir l'image de son maître; puis, la maquette achevée, il la présenta au grand sculpteur florentin, qui voulut bien la retoucher de ses doigts puissants. Ce buste, aussitôt légendaire, ne fut d'abord coulé en bronze qu'une seule fois, et il fallut toute l'autorité d'un duc d'Urbin pour en obtenir un second exemplaire. Ainsi, par le monde, se trouvèrent deux représentations authentiques du génie le plus complet de l'Italie; et, si nous ignorons ce que l'une est devenue, nous sommes heureux de constater la présence de l'autre entre des mains dignes d'en comprendre la valeur. Comment, du reste, ne pas admirer cette figure étrangement sévère et sombre à l'excès, ce front large et labouré par la pensée, cette tête inclinée sous le poids des conceptions gigantesques, des projets sans limites et sans fin? Le bronze a perdu son poli, il semble être devenu rugueux à dessein, comme pour nous figurer plus étroitement un esprit terrible, sauvage, en quelque sorte, aussi dangereux à suivre que difficile à imiter.

M. Cottier, château de Cangé.

TÊTE DE HENRI III

Est-il vrai, comme nous l'avons entendu raconter, que cette tête mutilée de Henri III ait été trouvée dans la Loire? Mais, alors, on eût bien dû nous dire en quel endroit avait eu lieu l'importante découverte, et surtout nous indiquer la place occupée jadis par le groupe ou la statue dont nous possédons un débris. Il ne serait pas impossible que ce bronze ne provînt du magnifique château de Blois, et même ne fût l'œuvre de l'un des frères Guillain, de Pierre, par exemple, qui prolongea son existence jusqu'en 1602. Toutefois, on le comprend, nous n'osons rien affirmer, et un point de comparaison nous manque pour appuyer notre sentiment. Quoi qu'il en soit, ce débris est, à notre avis, très-remarquable, et c'est la meilleure image que nous connaissions du dernier des Valois.

Mme *Victor Luzarche.*

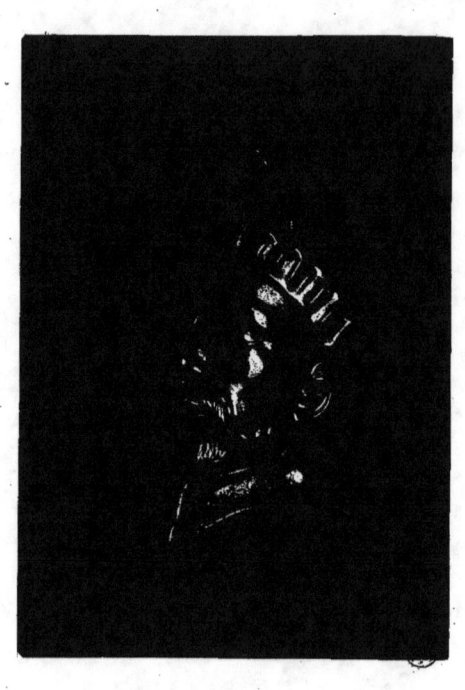

TÊTE DE FAUNE

Quelle différence y a-t-il entre un Faune et un Satyre? aucune, à proprement parler. Le Satyre appartient à la mythologie grecque, et le Faune à celle de Rome. Des deux parts on désignait sous ces noms des divinités champêtres, moitié hommes et moitié chèvres, assez analogues aux Sylvains. Seulement, les Grecs donnaient des cornes à ces habitants des forêts et des montagnes, appendice que les Romains supprimèrent dès le premier instant. Leur ferons-nous des reproches sur ce point? assurément non. Ils conservèrent, du reste, à leurs têtes de Faunes, un air lascif, presque bestial; ils en firent, de plus, les joyeux compagnons de Bacchus, jugeant, avec beaucoup de raison, que tous les vices ont entre eux un étroit lien de parenté, que l'abus du doux jus de la treille conduit inévitablement aux plaisirs de Cythère et d'Amathonte. Une fois engagés dans cette voie de fines observations, ils accusèrent partout certains traits distinctifs dans les reproductions de ce genre, comme, par exemple, les pommettes des joues très-saillantes, les sourcils rapprochés, la bouche largement fendue, une barbe clair-semée. Le buste, sous nos yeux, n'est donc pas remarquable uniquement au point de vue du modelé, du faire général, il peut servir à des études morales, et parle éloquemment à nos esprits.

M^{me} *la marquise de Castellane, château de Rochecotte.*

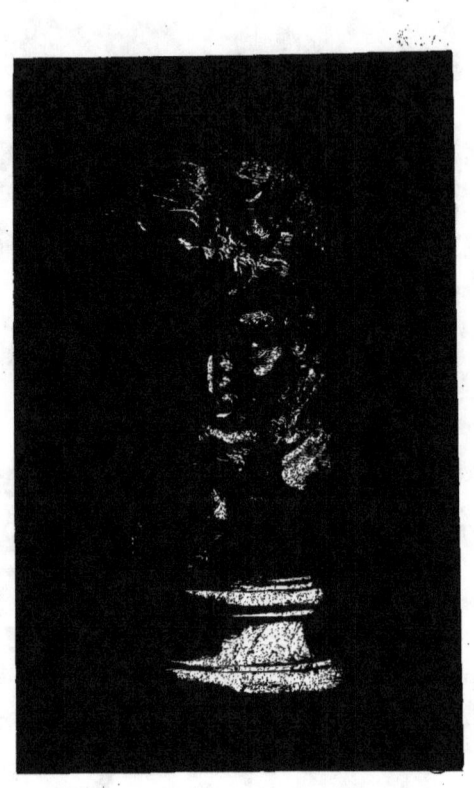

CHRIST EN IVOIRE

Déjà, dans un passage du rapide compte rendu placé en tête de cet Album, nous avons hautement manifesté notre admiration au sujet du magnifique Christ que nous allons étudier. Taillé dans un morceau d'ivoire exceptionnellement beau, il réunit, suivant nous, toutes les qualités désirables dans une représentation aussi difficile, qui tient à la fois de la terre et des cieux, et puise ses inspirations à des sources opposées. Il ne s'agit pas, en effet, ici, d'un mort ordinaire, et la plus belle étude anatomique ne saurait plaire aucunement à notre esprit. Nous demandons autre chose que cela, et pour nous satisfaire, il faut à la splendeur des formes, joindre le charme du sentiment, comprendre intimement la nature du sujet, insuffler dans la matière inerte quelque chose de divin, enlever tous les suffrages par la profonde et large manière de concevoir et d'exécuter. Tel est le programme que nous croyons avoir été rempli, au moins en partie, par le sculpteur inconnu de ce superbe Christ, et nous nous félicitons que ce bel ivoire, exilé d'Alsace, ait trouvé en Touraine une hospitalité digne de lui.

M. Alfred Mame, à Tours.

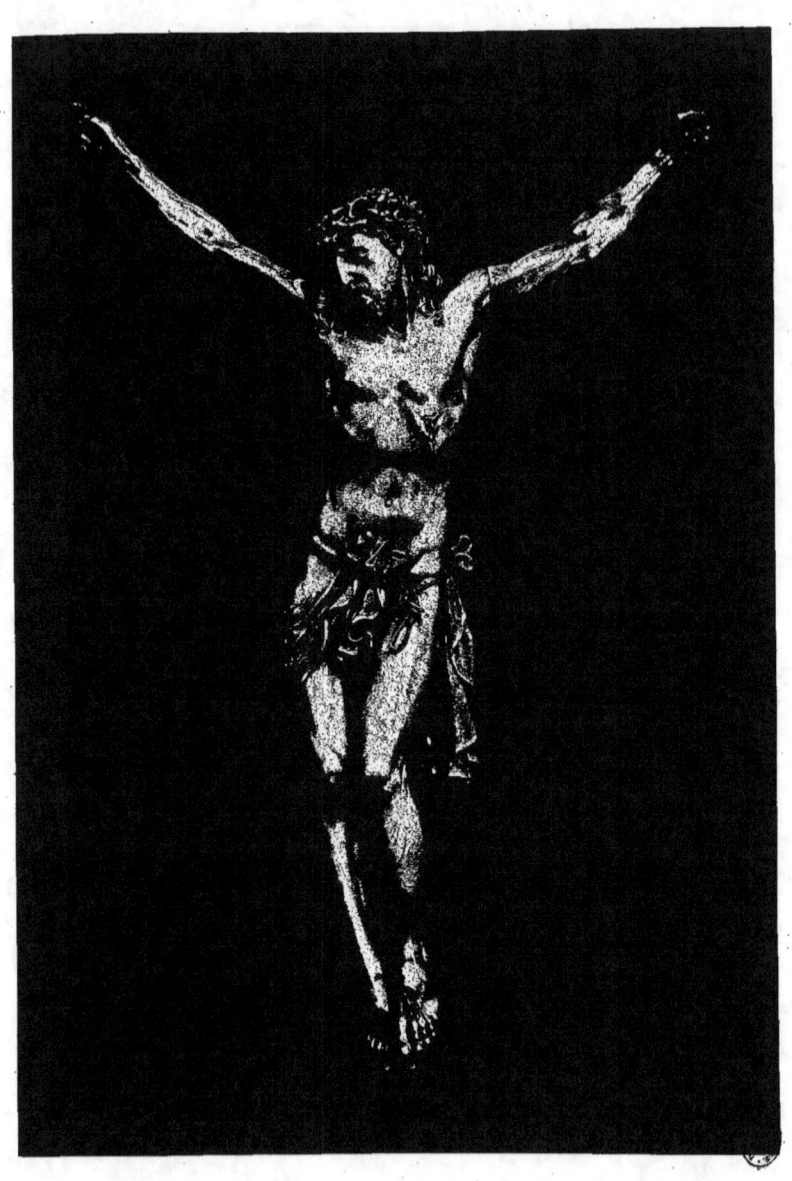

SÉRIE DE BAS-RELIEFS EN BOIS DE CHÊNE

I

DÉFAITE DES TURCS SOUS LES MURS DE VIENNE

Dans ce premier bas-relief, qui mesure 2ᵐ 45ᶜ de longueur sur 1ᵐ 05ᶜ de hauteur, le sculpteur s'est efforcé uniquement de grouper, en une action commune, les principaux combattants de la grande guerre de 1683. Présenter même une idée imparfaite de la terrible journée du 12 septembre, de la série de luttes engagées sur les flancs du Kahlenberg, autour de la redoute de Weinhaus, ou sous les murs de Vienne, après la sortie des défenseurs de la cité, il ne pouvait l'espérer; aussi, a-t-il préféré, avec raison, ordonner un sujet à sa guise avec des éléments pris de toutes parts, satisfait d'avoir indiqué les glorieux résultats d'une bataille qui mit aux prises deux mondes et deux religions, et sauva l'Europe du joug odieux des Musulmans.

Au centre, nous voyons Jean III Sobieski, l'ancien mousquetaire de Louis XIV, depuis dix ans élu roi de Pologne, qui s'apprête à asséner un coup de son vaillant sabre sur la tête de Kara-Mustapha, le célèbre grand vizir, auquel Mahomet IV avait confié la conduite de ses innombrables soldats. Derrière le prince chrétien chevauchent le duc de Lorraine et Maximilien de Bavière, tandis qu'à l'opposé s'enfuit sur un coursier rapide le Hongrois Tekeli, précédé des deux pachas de Bude et de Mésopotamie. Sur le premier plan le sol est jonché de morts plus ou moins illustres, et dans le fond du tableau apparaissent des têtes animées par la lutte et pressées les unes contre les autres, vraie fourmilière d'hommes appartenant aux deux partis.

Ailleurs, nous pourrons apprécier le mérite de ce bas-relief; mais, ici, nous nous contenterons de faire remarquer avec quel soin l'artiste a pondéré son sujet, et, son point central établi, a partout opposé un cavalier à un cavalier, un porte-drapeau à un porte-drapeau, un blessé à un blessé, sans toutefois, par cette régularité voulue, créer une trop grande monotonie ni susciter l'ennui. Signalons aussi dans un angle du tableau, à gauche, un jeune homme tout nu, le flanc percé d'une flèche, et adossé à un tronc d'arbre noueux. Pour nous cette tête est d'une beauté antique, et plus d'un lecteur, nous l'espérons, partagera notre sentiment. Sur la bordure on lit les deux vers suivants :

> Castra licet triplici prostent circumdata vallo,
> Hæc via magnanimo ferro patet invia regi.

M. le comte Branicki, château de Montrésor.

SÉRIE DE BAS-RELIEFS EN BOIS DE CHÊNE

II

ENTRÉE DE SOBIESKI DANS LA VILLE DE VIENNE

La déroute avait été si complète, que l'armée turque, le soir même de la bataille, abandonnait ses campements et s'enfuyait jusqu'au delà des limites de l'Autriche, sur les terres de la Hongrie. Vienne, assiégée depuis deux mois, était non-seulement délivrée, mais Sobieski avait fait la conquête d'un immense butin. Les riches et nombreuses tentes du grand vizir qui couvraient, paraît-il, une étendue presque égale à celle de la ville de Varsovie à cette époque, étaient entre les mains des vainqueurs. Tous les chefs songèrent alors à faire une entrée triomphale dans la capitale de l'Autriche, action que le sculpteur a reproduite ici.

Vers la droite, nous apercevons une large porte cintrée, flanquée de deux tours, derrière laquelle s'étagent de nombreux édifices : c'est la ville de Vienne et ses monuments. Le roi de Pologne, revêtu de riches habits brodés et la couronne en tête, s'avance vers la cité délivrée, accompagné de son jeune fils Jacques, qui, toute la journée précédente, a combattu à ses côtés. Puis viennent autour de Sobieski tous les princes allemands, le duc de Lorraine, Maximilien de Bavière, Georges de Saxe, Louis de Bade, etc. Un cavalier à la figure juvénile, le sabre levé dans sa main gauche et des pistolets à l'arçon de sa selle, nous semble même devoir être le fils du comte de Soissons, le *petit abbé*, comme on disait à Versailles, plus tard le prince Eugène. Au reste, il est plus facile de supposer la présence de tous ces vaillants chefs, que de les distinguer nettement dans le tableau.

Au premier plan le sol est jonché de têtes coupées, de chevaux morts, de Turcs blessés ou prisonniers. Comme dans le premier bas-relief, l'artiste n'a pas pu équilibrer les différentes parties de son œuvre, tout le mouvement se dirige vers un seul côté. Mais pourquoi ce mélange de costumes, quelques-uns empruntés à l'antiquité? On ne saurait croire combien cet anachronisme blesse le regard et refroidit l'admiration. Sur la bordure on lit ces paroles en l'honneur de Sobieski :

<div style="text-align:center">

Toto solus in orbe est
Qui velit ac possit victis præstare salutem.

</div>

M. le comte Branicki, château de Montrésor.

SÉRIE DE BAS-RELIEFS EN BOIS DE CHÊNE

III

APOTHÉOSE DE SOBIESKI

Comme César jadis, le roi de Pologne est venu, il a combattu, il a vaincu ; il ne reste plus aux générations reconnaissantes qu'à immortaliser ses exploits par de durables monuments. La louange ne saurait être trop expressive et libre carrière est donnée au ciseau. Aussi, voyez la terre symbolisée par un soldat romain, et le ciel par un ange, qui se mettent en mouvement et du geste ordonnent à deux vigoureuses femmes, l'une portant une palme et l'autre une branche de laurier, de déposer chacune une couronne sur le front du monarque glorieux. Cet hommage, quelque extraordinaire qu'il soit, ne semble pas surprendre Sobieski qui, debout, porté sur une estrade simulant un pavois, appuie fortement sa main droite sur un bouclier aux armes nationales. A ses pieds, cinq Turcs prisonniers s'efforcent de rompre leurs chaînes, contemplent ce spectacle ou rêvent à la patrie absente, tandis que dans un coin, à gauche, un fleuve, le Danube sans doute, cherche à rassembler tous les souvenirs de la grande journée dont il a été témoin. Dans le fond du tableau on aperçoit la coupole de Michel-Ange et la façade du Maderne, toute la basilique de Saint-Pierre enfin, qui se détache sur une ordonnance architecturale un peu trop chargée d'ornements. Cette dernière présente en deux niches, de chaque côté du sujet principal, deux divinités de l'Olympe, Bacchus et Pluton. Sur la bordure on lit :

Veniet divis superadditus ordo ;
Alterno surgit lux æmula soli.

Ce bas-relief a $1^m 40^c$ de longueur, sur $1^m 05^c$ de hauteur.

M. le comte Branicki, château de Montrésor.

SÉRIE DE BAS-RELIEFS EN BOIS DE CHÊNE

IV

DÉDICACE DES SUJETS PRÉCÉDENTS

Dans le médaillon supérieur, soutenu par la Gloire et la Renommée, nous retrouvons l'image de Jean III Sobieski, qui se présente à nous entourée de cette légende :

<div style="text-align:center">

Divisque videbis
Permixtos heroas, et ipse videbitur illis.

</div>

Mais quel est, au-dessous, ce général d'armée, un bâton de commandement à la main et les cheveux flottant sur les épaules? Ses traits juvéniles ne peuvent convenir au grand Condé, âgé de soixante-deux ans au moment de la bataille de Vienne, et qui mourut, d'ailleurs, en 1686, probablement avant la complète exécution des bas-reliefs. Nous ne pouvons pas davantage reconnaître ici la figure de l'empereur Léopold; de toutes les vertus qui manquaient à ce prince, la reconnaissance était au premier rang. N'aurions-nous pas plutôt sous les yeux l'image du jeune guerrier dont Louis XIV ne sut pas deviner les talents? Le fils du comte de Soissons, nous l'avons vu, prit part à la terrible journée du 12 septembre, où il se distingua brillamment aux côtés de Jean Sobieski. Il n'est donc pas étonnant que, devenu feld-maréchal en 1687, à l'âge de vingt-quatre ans à peine, il ait songé à glorifier le monarque témoin de ses premiers débuts. A quel autre, du reste, pouvait, à cette époque, s'appliquer mieux cette divise : *Vires nec tempora virtus sustinet* : « Le courage brave la force et le temps. » Le prince Eugène est tout entier dans ces mots éloquents.

Sur la bordure on lit :

<div style="text-align:center">

Artis opus quod Martis erit, quot prælia palmæ.

</div>

M. le comte Branicki, château de Montrésor.

ORFÉVRERIE DE NUREMBERG

La pièce centrale est non-seulement remarquable par sa forme et par ses dimensions, mais encore par l'intérêt historique qui s'y rattache. Elle fut offerte par la ville de Vienne, en souvenir de sa délivrance, à Jean III Sobieski, roi de Pologne, après la grande bataille du 12 septembre 1683. Les principaux événements de la glorieuse campagne, terminée par la déroute complète des Turcs, sont représentés sur la coupe dans l'ordre suivant : *Assemblée des chefs polonais et résolution de voler au secours de l'Allemagne;* — *A l'arrivée du roi de Pologne la lutte se rétablit, et le Turc est mis en fuite;* — *Entrevue de Sobieski et de l'empereur Léopold;* — *Combat sous les murs de Vienne.* De ces quatre bas-reliefs, un seul est visible dans notre planche; il occupe le second rang dans la liste. Au-dessous on lit sur une plaque mobile, en forme de demi-cercle : *Poloniæ adventu principis Lotaringi prœlium restituunt et hostes in fugam vertunt.* Le couvercle, surmonté d'une statue de Sobieski, est, en outre, orné des portraits du roi et de l'empereur Léopold.

Au second plan, de chaque côté de la magnifique coupe dont nous venons de donner une courte description, sont deux vases en forme de cône renversé, ornés l'un et l'autre de dix-sept médailles, parmi lesquelles on remarque celles de Sigismond III et de Vladislas IV, rois de Pologne, de Jean-Georges, duc de Saxe, de Christine, reine de Suède, etc., une dernière, enfin, destinée à rappeler le souvenir du mariage de Frédéric-Jean Langerhans, seigneur allemand, sur lequel nous n'avons aucun renseignement. A droite, en avant, un troisième vase de forme cylindrique, revêtu d'inscriptions bibliques intérieurement et extérieurement, est, lui aussi, comme les précédents, incrusté de médailles, dont l'une dressée sur le couvercle a été frappée en mémoire du centième anniversaire de la confession d'Augsbourg (1630). En pendant, un énorme pot à bière rappelle, de son côté, le premier centenaire de la Réforme, en 1617, ainsi que Vladislas IV, roi de Pologne, Ferdinand Ier et Ferdinand II, empereurs d'Allemagne, etc. Toutes ces pièces d'argenterie ont été fabriquées à Nuremberg, pendant le cours du XVIIe siècle.

M. le comte Branicki, château de Montrésor.

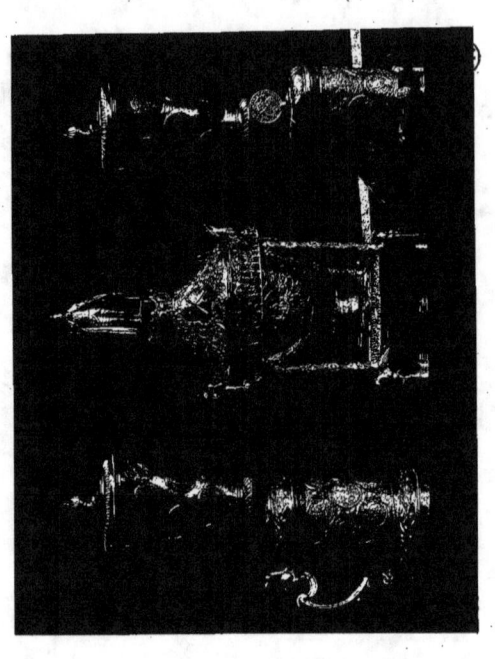

ARGENTERIE DES ROIS DE POLOGNE

Si nous voulions décrire une à une les différentes pièces d'argenterie étalées sur cette planche, nous dépasserions rapidement les bornes d'une courte notice, et nous risquerions peut-être de fatiguer le lecteur par la monotonie de détails souvent répétés. Le fond de toute cette riche ornementation, quels que soient les objets auxquels elle s'applique, consiste, en effet, presque uniquement dans les armoiries du royaume de Pologne, multipliées à l'infini. Partout apparaît un aigle aux ailes éployées, qui tantôt seul, fait saillie sur le métal, tantôt issant d'une couronne, sert de timbre à un cimier, tantôt partage le champ d'un écu avec le cavalier de Lithuanie, tantôt, enfin, porte sur sa poitrine le *diota* des Jagellons (?) ou la gerbe de blé des Vasa. Quelquefois, il est vrai, l'oiseau royal cède la place à la figure du prince, et nous apercevons alors, écrasée sous sa lourde toque qui ressemble à un escoffion, la tête de Sigismond II, ou sortant d'une large fraise à la Henri IV, le sombre visage de Sigismond III. Les noms écrits en polonais de *Zygmund II August* et de *Zygmund III* achèvent, du reste, de nous renseigner sur l'origine de ces nombreux objets, que se partagent non-seulement deux monarques, mais deux époques, éloignées l'une de l'autre d'un demi-siècle environ.

A la première, c'est-à-dire au milieu du XVIe siècle, appartiennent trois pièces seulement, la fourchette, le cachet et la double salière. Incrustée de médailles en or à l'effigie du roi Sigismond Ier le Grand, la salière, par l'élégance de ses formes et le fini de son exécution, est un véritable petit chef-d'œuvre d'orfévrerie, devant lequel nous ne sommes pas étonné d'avoir entendu évoquer le nom de Benvenuto. L'Exposition, en ce genre, n'avait rien de plus parfait. Il n'en est pas de même, malheureusement, des cuillers et surtout des couteaux, attribués en partie à Clementi, un orfévre italien du commencement du XVIIe siècle. Nous ne pouvons nous empêcher de remarquer ici une certaine lourdeur, une trop grande surcharge d'ornements. Sans doute, tout cela est splendide, d'une richesse inouïe, mais l'art est étouffé quelque peu sous ce déploiement d'un luxe exagéré, il faut bien l'avouer franchement.

M. le comte Branicki, château de Montrésor.

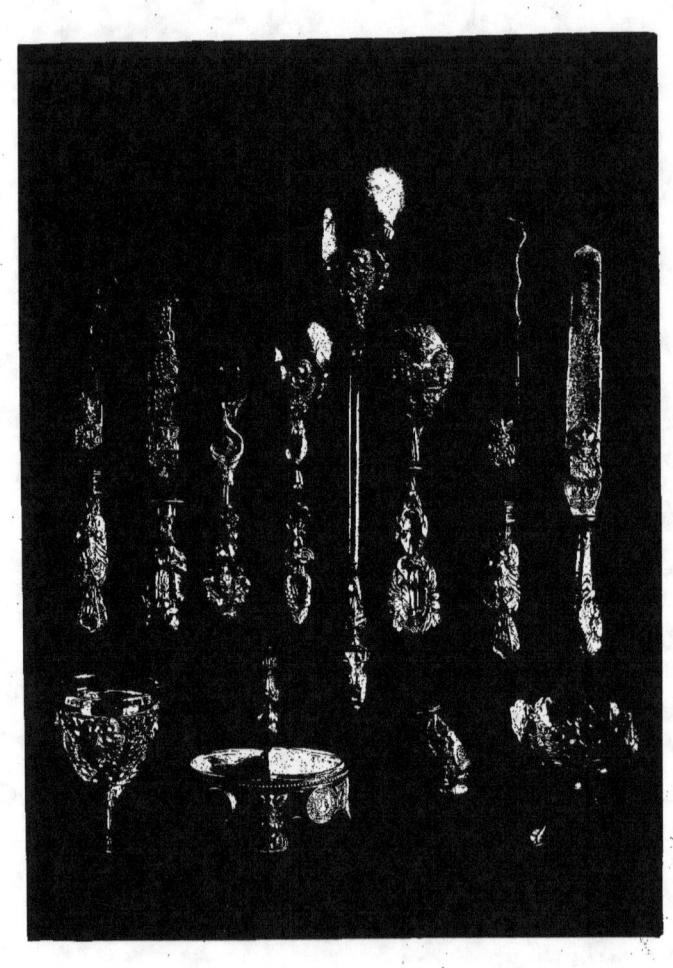

PLATS DE DRESSOIR

1° *Plat à ombilic, incrusté de médailles, seconde moitié du XVIᵉ siècle.* — Au centre, portrait de Ladislas VI, roi de Bohême et de Hongrie. Ce prince, fils de Casimir IV, roi de Pologne, succéda en 1471 à Georges Podiébrad d'un côté, et de l'autre à Mathias Corvin, en 1490. Il mourut dans les derniers mois de l'année 1516, bien que la médaille ci-dessus porte la date de 1517. En voici la légende : *Vladislaus, Cazimiri Poloniæ reg. filius, Hung. et Bohem. rex.* 1517. Seize médailles, huit grandes et huit petites, alternent sur les bords; toutes sont frappées à l'effigie de Sigismond II, roi de Pologne et l'une d'elles est datée de 1564.

2° *Grand plat à ombilic, incrusté de médailles, première moitié du XVIIᵉ siècle.* — Au centre, le roi Sigismond III, tout bardé de fer, une couronne de laurier sur la tête et l'ordre de la toison d'or au cou. La légende lui donne les titres de *roi de Pologne, grand duc de Lithuanie, de Russie, de Massovie et de Samogitie, roi héréditaire des Suédois, des Goths et des Vandales.* Il succéda, en effet, à Étienne Bathori, sur le trône de Pologne, en 1587, et recueillit la couronne de Suède, à la mort de son père Jean III, en 1592. Bien que petit-fils de Gustave Vasa, ce prince était un zélé catholique; aussi, un de ses oncles réussit-il facilement à le dépouiller de l'héritage paternel et à se faire proclamer à sa place, en 1604, sous le nom de Charles IX. Sigismond gouverna la Pologne jusqu'à l'époque de sa mort en 1637.

Comme dans le plat précédent, seize médailles, huit grandes, dont deux carrées, et huit petites, alternent sur les bords; toutes ont été frappées en l'honneur de Sigismond III. Quelques-unes portent le monogramme de ce prince, un S et un T enlacés, *Sigismundus Tertius*, et l'une d'elles enfin la date de 1628. Sur le marli, les armes de Pologne répétées quatre fois.

M. le comte Branicki, château de Montrésor.

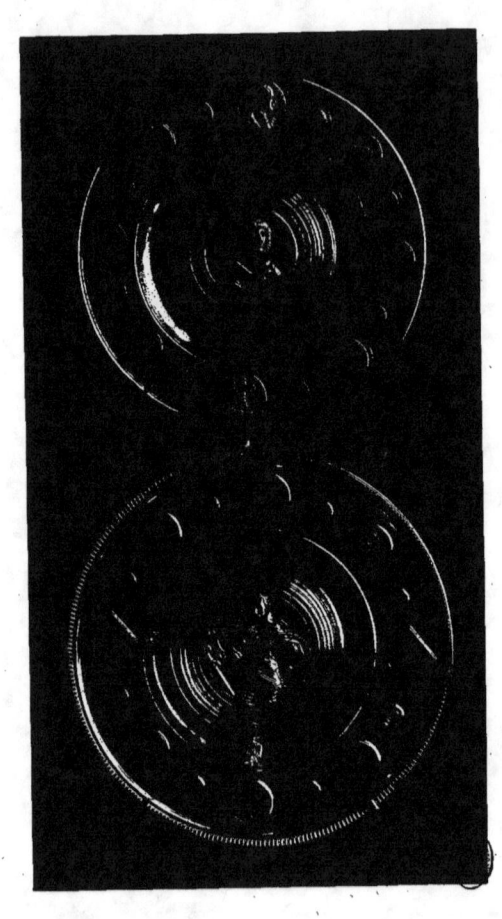

BAS-RELIEF EN ARGENT

LA CRUCIFIXION

Ce magnifique bas-relief accuse une origine vénitienne et l'influence du Véronèse. Il est formé de plusieurs plaques d'argent, indépendantes les unes des autres, repoussées et ciselées avec un soin minutieux, qui n'exclut point une grande largeur dans le faire, une grande liberté dans la composition. La Vierge est représentée à demi couchée et évanouie, comme dans toutes les œuvres d'une époque qui avait perdu les saines traditions religieuses. Elle occupe le premier plan, ainsi que la Madeleine, grosse femme joufflue, qui pourrait bien être un portrait. Le Christ et les larrons sont attachés à des croix d'une hauteur démesurée, et la projection de leurs têtes en avant paraît indiquer que tous ont déjà rendu le dernier soupir. Cependant, cavaliers et fantassins, rangés en arrière, ne se montrent nullement troublés, et nous ferons remarquer parmi les premiers un soldat singulièrement coiffé, qui ressemble à un écuyer de cirque. Dans le lointain, des ruines, une ville et ses monuments, puis la lune et le soleil qui se balancent dans le ciel de chaque côté du crucifié.

M. Boulay de la Meurthe, fils.

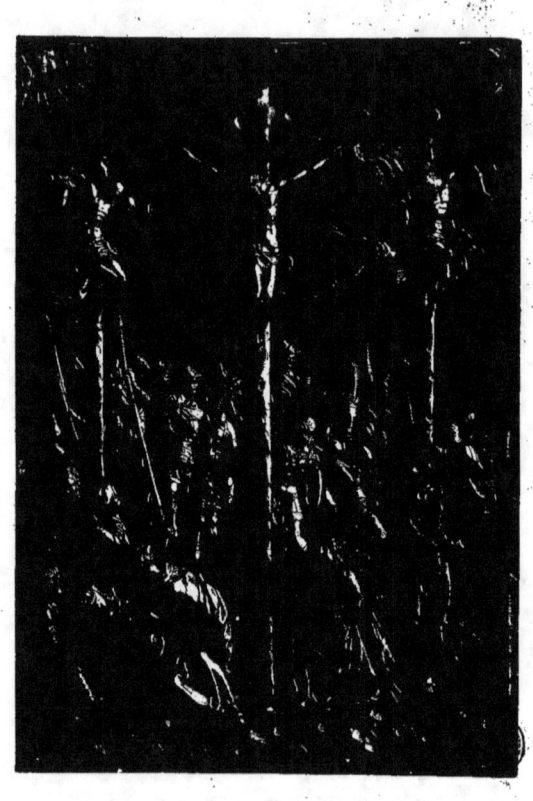

CALICE DU REFUGE

Sur les cabochons émaillés, qui ornent la partie renflée de la tige, se lit la date de 1540, tandis qu'une inscription tracée autour d'un écusson armorié, au revers de la patène, nous apprend que cette magnifique pièce d'orfévrerie fut donnée au couvent de Patience, à Laval, par sœur Marguerite de Vassé. Cette religieuse appartenait à une famille que peuvent également revendiquer le Berry et le Maine ; deux de ses membres concoururent, en 1508, à la rédaction de la coutume de cette dernière province. Les armoiries indiquées, qui se retrouvent aussi sur le pied du calice, en pendant à un Christ en croix, sont parties, au premier, *d'or à trois fasces d'azur*, qui est de Vassé, au second, *de gueules au lion rampant et couronné d'or*, dont l'attribution nous est inconnue.

Le calice proprement dit repose sur une sorte de patin à huit lobes, ajourés dans toute leur partie verticale et surmontés de têtes d'anges. Des rayons alternativement droits et ondulés couvrent le pied, et semblent sortir d'un nombre égal de niches du plus pur style de la Renaissance. Ces dernières renferment huit petites statuettes presque entièrement détachées du fond, et que nous croyons représenter Marie et l'Ange (l'Annonciation), les prophètes Daniel et Nahum, les sibylles de Perse et de Cumes, saint Pierre et l'empereur Auguste. D'un autre côté, sur la coupe, sont figurés en relief, les douze apôtres, rangés circulairement sous des arcades cintrées.

Comment cette œuvre capitale de l'orfévrerie française au xvie siècle est-elle passée d'un couvent de Laval entre les mains des sœurs du Refuge à Tours, nous l'ignorons.

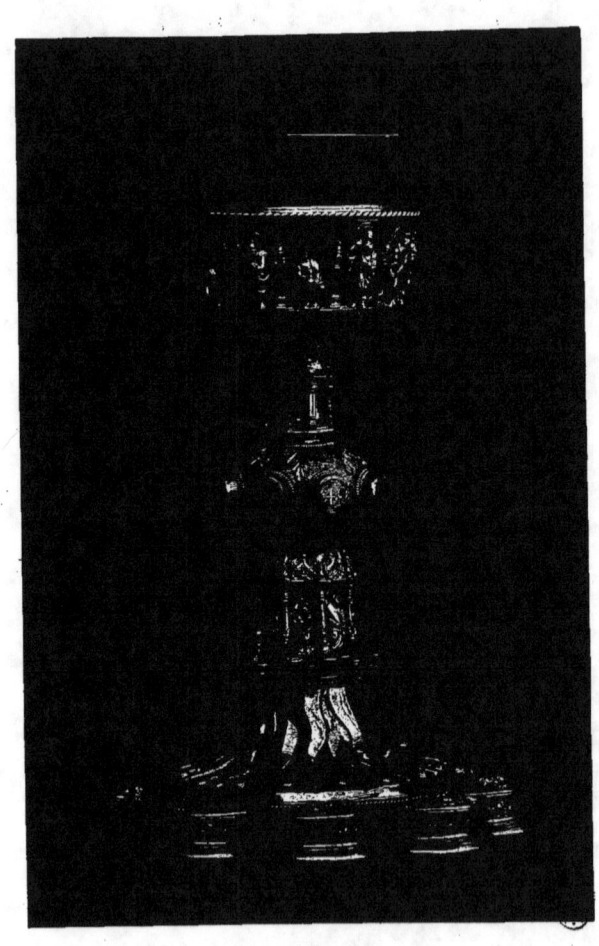

CALICE DE LA CATHÉDRALE

Moins important que celui du Refuge au point de vue de l'art, le calice de la cathédrale est cependant une œuvre remarquable en son genre. Par son style, il semble appartenir aux dernières années du règne de Louis XIII, et toute sa surface est couverte d'ornements en relief, exécutés au repoussé. Le pied, divisé en deux zones, présente d'abord les bustes des apôtres, séparés par des têtes d'anges, puis quatre scènes de la Passion : *le Lavement des pieds, Jésus au mont des Oliviers, Jésus fait prisonnier,* et *Jésus devant Pilate.* L'avant-dernière composition est celle représentée par notre dessin ; on y voit, au premier plan, saint Pierre et un autre apôtre, s'enfuyant à toutes jambes, pendant que leur maître est entraîné vers les murs de Jérusalem.

A la partie renflée de la tige, les quatre Évangélistes sont placés dans des niches entre des anges debout, et, sur la coupe, se développent les dernières phases du drame sanglant de la Croix, *la Flagellation, le Couronnement d'épines, la Présentation du Christ au peuple,* et, enfin, *la Crucifixion.* Dans la scène de *l'Ecce homo,* dont le lecteur peut suivre les détails, Pilate, à l'arrière-plan, sur un trône, est coiffé d'un turban ; du geste, il indique Jésus qui se tient à demi courbé, un roseau à la main, et couronné d'épines. Un Juif, à droite, se détourne pour rire avec un de ses voisins et se moquer du patient.

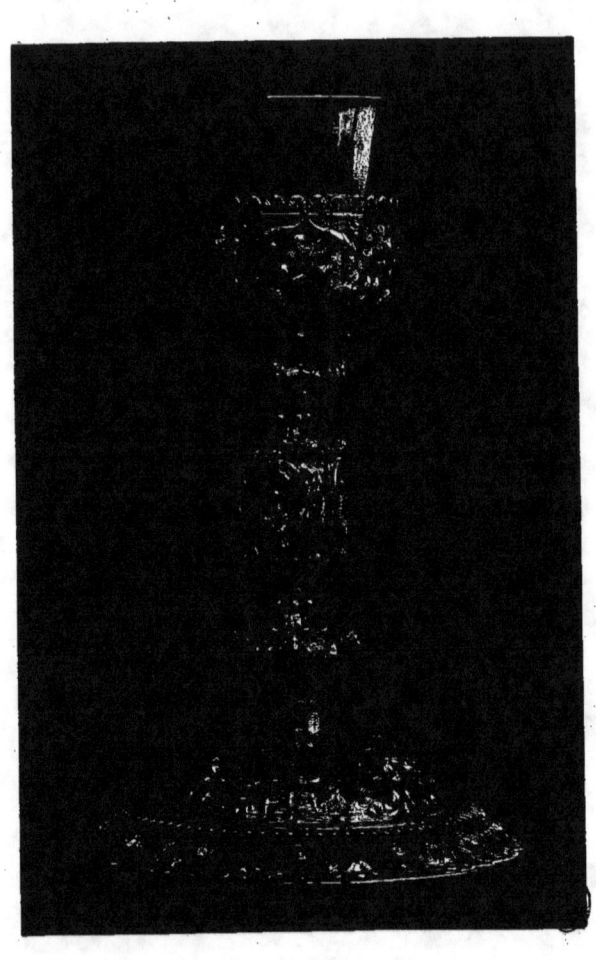

CIBOIRE DE N.-D. LA RICHE

Une des pièces d'orfévrerie les plus remarquables de l'Exposition était assurément le ciboire de La Riche, dont toutes les parties sont traitées avec une aisance et une liberté extraordinaires. L'artiste, dans ses compositions, a semblé vouloir lutter avec la peinture, et partout il a introduit largement le paysage, fait circuler l'air et la lumière. Afin d'ajouter encore à l'illusion, il a donné peu de reliefs à ses figures, et si, en quelque sorte, il est sorti du domaine qui lui est propre, il est parvenu, néanmoins, à nous captiver pleinement et à produire un effet merveilleux. Voyez plutôt sur le pied *l'Entrevue d'Abraham et de Melchisedech*, et, sur le couvercle, *les Israélites occupés à recueillir la manne dans le désert*, deux scènes reproduites en parties par notre dessin. Toute différente est l'exécution de la coupe proprement dite. Là point de tableaux, mais de simples ornements, les instruments de la passion, tels que, colonne, sabre, clous, voile, échelle, lance, aiguière, etc., séparés par des têtes d'anges presque en ronde-bosse. Toute cette décoration se détache, en ton mat, sur un fond brillant, auquel elle n'adhère pas, mais dont elle est au contraire complétement indépendante.

Ce ciboire, croyons-nous, a appartenu au couvent des Carmélites de Tours, avant d'arriver en la possession de la fabrique de l'église Notre-Dame-La-Riche de la même ville.

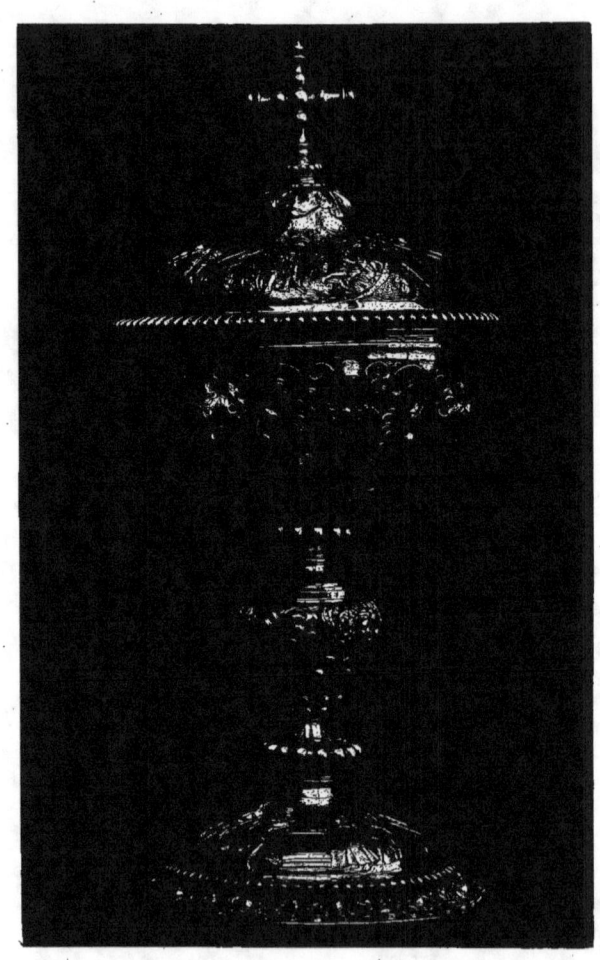

CIBOIRE DE N.-D. LA RICHE

(DÉTAILS)

1° *Pied*. — Le pied se divise en deux zones, dont la première, ajourée, est chargée de dix têtes d'anges, tandis que la seconde offre deux compositions empruntées à des scènes de l'Ancien Testament, regardées comme des symboles de la loi nouvelle et particulièrement du sacrifice de la Messe. Le *Sacrifice d'Abraham*, auquel nous assistons d'abord, nous montre Isaac à genoux sur une natte, les mains levées au ciel; derrière lui, son père debout, prêt à accomplir son devoir, est arrêté tout à coup dans son action par l'apparition d'un bélier, qui semble frapper la terre du front. En pendant, nous voyons le même *Abraham recevant le pain et le vin, sous les murs de Jérusalem, des mains du grand prêtre Melchisedech*. Une table, ou plutôt un autel, sépare les deux saints personnages. Melchisedech est coiffé d'une sorte de tiare, du sommet de laquelle pend un long voile; un serviteur se tient debout derrière lui. Abraham a le costume que l'on donne aux généraux romains dans les tableaux et les gravures du XVI° siècle, casque à plumes, jupons de lanières, etc. A ses pieds, enfilées dans un bâton, sont les couronnes des rois vaincus. Un serviteur garde le cheval du patriarche et veille sur les bagages figurés, par une malle.

2° *Couvercle*. — L'Ancien Testament a aussi fourni le sujet des deux compositions du couvercle. D'un côté, *les Israélites recueillent la manne dans le désert;* des hommes et des femmes sont occupés à remplir leurs corbeilles, ou discutent entre eux, sous l'œil de Moïse et d'Aaron, qui semblent heureux de contempler ce spectacle. Un enfant joue avec un chien dans un coin, et, à l'arrière-plan, se dressent les tentes des Hébreux. En pendant, *un Ange apporte à manger à Élisée durant son sommeil*. Les deux personnages se détachent sur un grand fond de paysage; le prophète est superbe de pose, et toute sa figure respire la plus grande noblesse.

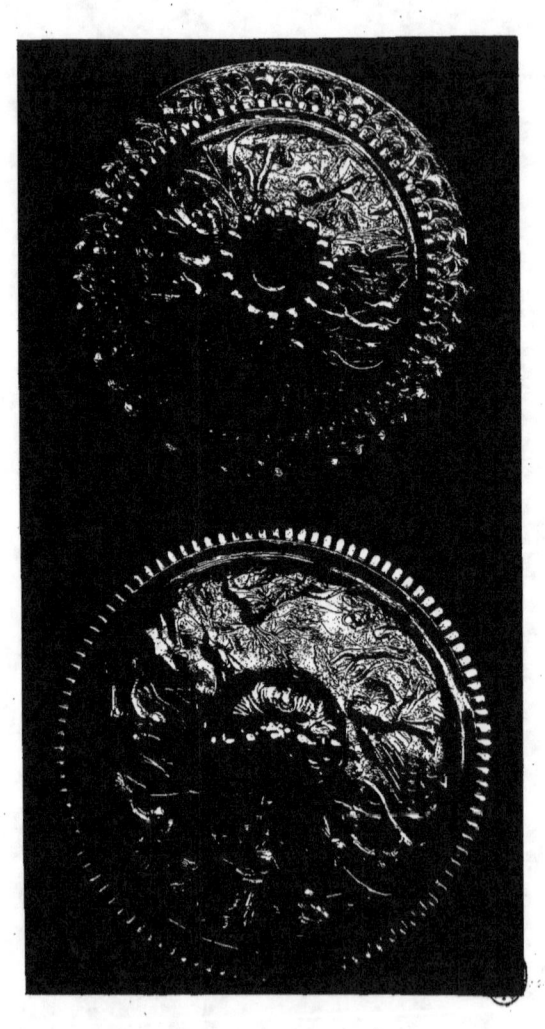

RELIQUAIRE ITALIEN

L'auteur de ce reliquaire n'a pas seulement voulu repousser du cuivre doré, ni modeler quelques petits personnages sans rapport entre eux, sa pensée a été plus élevée, son sentiment de l'art plus complet. A ses yeux, comme aux nôtres, la partie inférieure du monument, la boîte rectangulaire soigneusement fermée à clef, simule le tombeau du Christ. Des soldats, chargés de faire mentir la parole divine, sont apostés tout autour, mais, bien loin de remplir leur office, ils ont succombé aux douceurs du sommeil. Pendant ce temps, le Fils de Dieu accomplit sa promesse; il sort de sa prison de pierre, et s'élève glorieux dans les airs, au grand étonnement de l'un de ses gardiens réveillé par un doux frémissement. La scène de la Résurrection est donc figurée ici dans tous ses détails, sujet admirablement approprié à l'usage d'un reliquaire, comme chacun le comprendra.

Avant de terminer, nous ferons remarquer que les grosses boules de cristal de roche, serties dans le métal, laissent apparaître des émaux de basse taille, exécutés suivant le procédé indiqué par Vasari. Toute cette œuvre, du reste, est italienne, à l'exception toutefois, croyons-nous, de la petite galerie supérieure, qui nous semble un remaniement moderne.

M^{me} Pelouze, château de Chenonceaux.

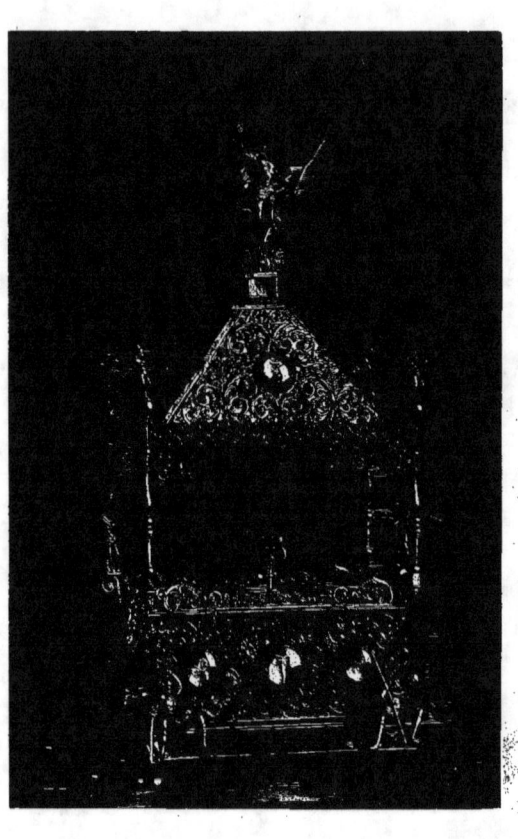

PORTRAIT D'ANNE DE MONTMORENCY

Tout le monde connaît au Louvre la belle plaque d'émail, signée de Léonard Limousin et datée de 1556, qui représente, sous les traits d'un vieillard, Anne de Montmorency, connétable de France. Eh bien! le dirons-nous, le médaillon ovale que nous offrons ici, lui est, à notre avis, bien supérieur. Le dessin est plus ferme, et les couleurs sont plus brillantes. Évidemment, nous avons sous les yeux une œuvre antérieure de quelques années à celle exposée dans la galerie d'Apollon, et nous ne croyons pas que le maître ait jamais produit rien de plus parfait. Nous préférons aussi de beaucoup ce vêtement uniformément noir, et rehaussé seulement de quelques arabesques d'or; au pourpoint coupé par de larges fourrures blanches, qui forment à Paris comme de grandes taches du plus désagréable effet. Le visage, ici, est vu de profil, tandis qu'au Louvre il se présente de trois-quarts, mais dans les deux portraits la médaille de l'ordre de Saint-Michel, suspendue à une chaîne très-fine, atteint presque une tablette transversale mi-partie bleue et verte, placée au niveau de la ceinture. Un cadre moderne a été exécuté par les soins du propriétaire actuel, qui a fait sculpter à la partie supérieure les armes des Montmorency.

M. le marquis de Biencourt, au château d'Azay-le-Rideau.

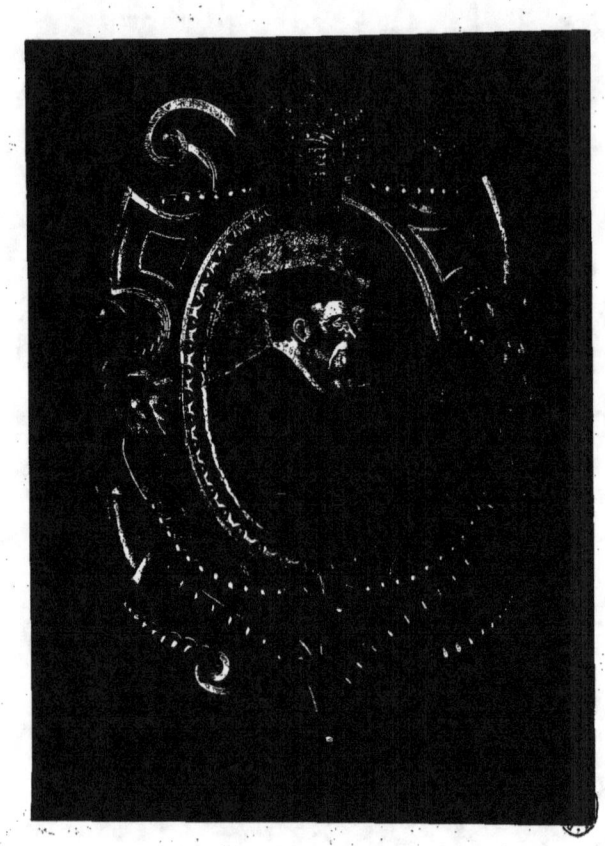

LES OCCUPATIONS DES MOIS, ÉMAUX DE JEAN COURTOIS,

D'APRÈS ÉTIENNE DE LAUNE

Un critique éminent a dit, en parlant de Jean Courtois : « Ses compositions, prises dans la gravure des petits maîtres, se sont parées avec bonheur de leurs qualités les plus rares, de leur touche spirituelle, de leur faire précieux. » Dans ce jugement remarquable, M. de Laborde semble avoir eu principalement en vue la série de pièces bien connues, directement exécutées sur les dessins d'Étienne de Laune, et figurant *les différentes occupations des mois*. En effet, sous le triple rapport de la perfection des formes, de l'entente des sujets, de la finesse d'exécution, les assiettes en grisaille sur fond noir, dont nous présentons ici plusieurs spécimens admirables, peuvent être classées, à bon droit, parmi les meilleures œuvres de l'émaillerie française au milieu du XVIe siècle. Si nous disons française c'est à dessein, car il n'est pas prouvé que Jean Courtois ait jamais appartenu à l'école de Limoges, et tout porte à croire, au contraire, que la province du Maine, sa patrie, fut l'unique théâtre de ses travaux. Quoi qu'il en soit, nous ne saurions trop attirer l'attention sur l'élégance de ces scènes rustiques, qui, de juillet à décembre, nous font assister à des labeurs aussi variés qu'intéressants. Après la *fenaison*, la *moisson*, la *vendange* et les *semailles*, qui caractérisent les mois où l'on peut se livrer à des occupations extérieures, nous rentrons avec l'hiver dans l'intérieur des habitations, et nous assistons, en novembre, à la *saignée du porc*, et, en décembre, à la *cuisson du pain*.

Au haut de chaque composition apparaît le signe correspondant du zodiaque, et au milieu de l'assiette, en général, le nom du mois est tracé en lettres d'or. Comme tous les visages dans les scènes du fond, les mascarons sur les bords sont colorés en tons de chair. Ces derniers, parfois, alternant avec des vases ou des fruits, sont reliés entre eux par des chimères.

M. Ernest Palustre, à Saint-Symphorien, près Tours.

REVERS DES ASSIETTES PRÉCÉDENTES

Trois assiettes présentent des revers absolument identiques : une rosace formée d'enlacements en grisaille bleuâtre, sur lesquels sont ajustés quatre termes; deux autres, décorées en cartouche, nous montrent des masques grotesques, colorés en tons de chair, et reliés par des draperies à des enroulements; la dernière enfin offre une rosace un peu différente de celles indiquées déjà, chargée de trois figures de termes, alternant avec des corbeilles remplies de fruit. De légers détails dorés sont répandus sur le fond, et une couronne de feuillages, dessinée en traits d'or, complète le décor. On lit sur chaque revers le monogramme I. C., en lettres noires.

Toute cette ornementation, d'un goût exquis, a été aussi composée, pensons-nous, par Étienne de Laune, habile dessinateur du xvie siècle, et un des plus grands artistes de son temps. Né à Paris en 1519, ce collaborateur de Jean Courtois, de Pierre Raymond et de plusieurs autres émailleurs, mourut dans la même ville en 1583, laissant une œuvre considérable, dont quelques pièces, devenues rares, sont fort recherchées aujourd'hui.

M. Ernest Palustre, à Saint-Symphorien, près Tours.

LA CRUCIFIXION, ÉMAIL DE JEAN REYMOND

M. Léon de Laborde, dans un savant ouvrage sur les émaux du Louvre, n'ose pas se prononcer au sujet des belles plaques, signées des lettres I. R., séparées par une fleur de lis. Il entrevoit bien la possibilité de l'existence d'un Jean Reymond, mais il ne possède aucun document sur cet artiste, et, dans le doute, il préfère s'abstenir. Cependant, il paraît bien avéré aujourd'hui qu'à Limoges vivait, au commencement du xviie siècle, un émailleur appelé Reymond et non Raymond, le frère d'un certain Joseph, assez peu connu, et non l'allié de Pierre et de Martial. Nous ne demandons pas mieux que d'accepter ces éclaircissements et, sans plus discourir, nous attribuerons volontiers à Jean Reymond une belle *Crucifixion* sur fond blanc, chose assez rare et qui mérite d'être signalée ici. Aux pieds de Jésus sont groupés saint Jean l'Évangéliste, la Vierge Mère et Marie-Madeleine, entre saint Charles et saint Claude, à genoux. Les deux derniers indiquent sans doute les patrons du donateur, et l'un d'eux, saint Charles Borromée, *sanctus Charolus*, peut nous servir à dater approximativement cet émail. Le célèbre archevêque de Milan, en effet, ne fut canonisé qu'en 1610, par le pape Paul III.

M. Schmidt, à Tours.

UN ÉMAIL DE JEAN LAUDIN

La famme maldressée, émail de la fin du xviie siècle, par Jean Laudin. — Cette belle plaque en grisaille sur fond noir, est rehaussée de détails dorés. Outre les lettres I. L. on lit sur le revers : *Laudin, emaillieur à Limoges*. M. de Laborde croit qu'il y eut successivement deux artistes du nom de Jean Laudin, l'un le père de Noël Laudin, et l'autre son frère cadet. Cette division très-probable expliquerait l'inégalité des œuvres nombreuses signées du même monogramme.

M. Schmidt, à Tours.

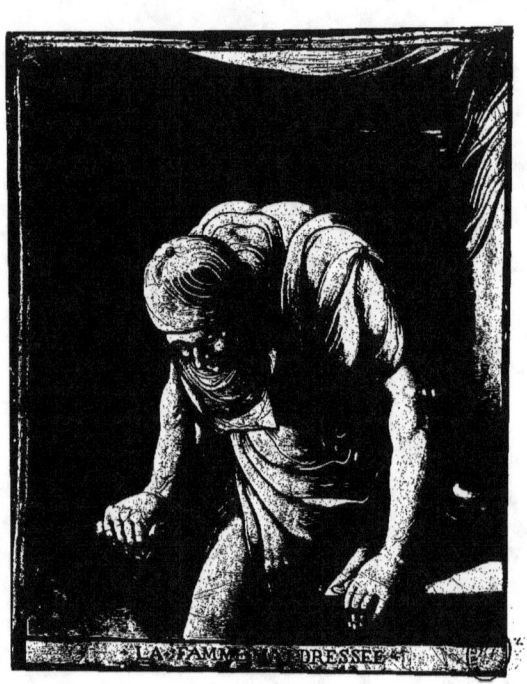

FAIENCES ITALIENNES

1° Coupe à reliefs, fabrique de Gubbio, première moitié du XVIᵉ siècle. — Au centre, deux mains en alliance, posées sur des flammes, et surmontées d'un cœur percé d'une flèche. Bord orné de masques et de fruits accompagnés de feuillages. Trait bleu à remplissages jaune d'or métallique et rouge rubis, sur fond blanc rosé. Encadrement en bois doré. Cette magnifique pièce provient de la collection Soltikoff.

2° Coupe, fabrique d'Urbino, première moitié du XVIᵉ siècle. — *Un combat de cavalerie*. Sur le premier plan, un soldat renversé, qu'un cavalier s'apprête à percer de son dard. Un porte-étendard au centre, et, vers la gauche, un cheval qui se cabre.

3° Coupe, id. — *Combat des Romains contre les Sabins*. Au premier plan, deux cavaliers renversés, qu'un troisième, galopant à droite sur un cheval blanc, va fouler aux pieds, pendant qu'une lutte sérieuse s'engage vers la gauche entre plusieurs autres combattants. En arrière, les étendards des deux partis; bouquets d'arbres sur les côtés. On lit au revers : *Come li romani combattano cōa li Sabini*.

4° Disque, fabrique de Gubbio, première moitié du XVIᵉ siècle. — Au centre, un Amour, les yeux bandés, attaché à un arbre, les mains liées derrière le dos. Bord divisé en quatre parties par des feuillages symétriques. Reflets métalliques jaune d'or et rouge rubis. Encadrement en bois doré. Provient de la collection Soltikoff.

M. Alfred Mame.

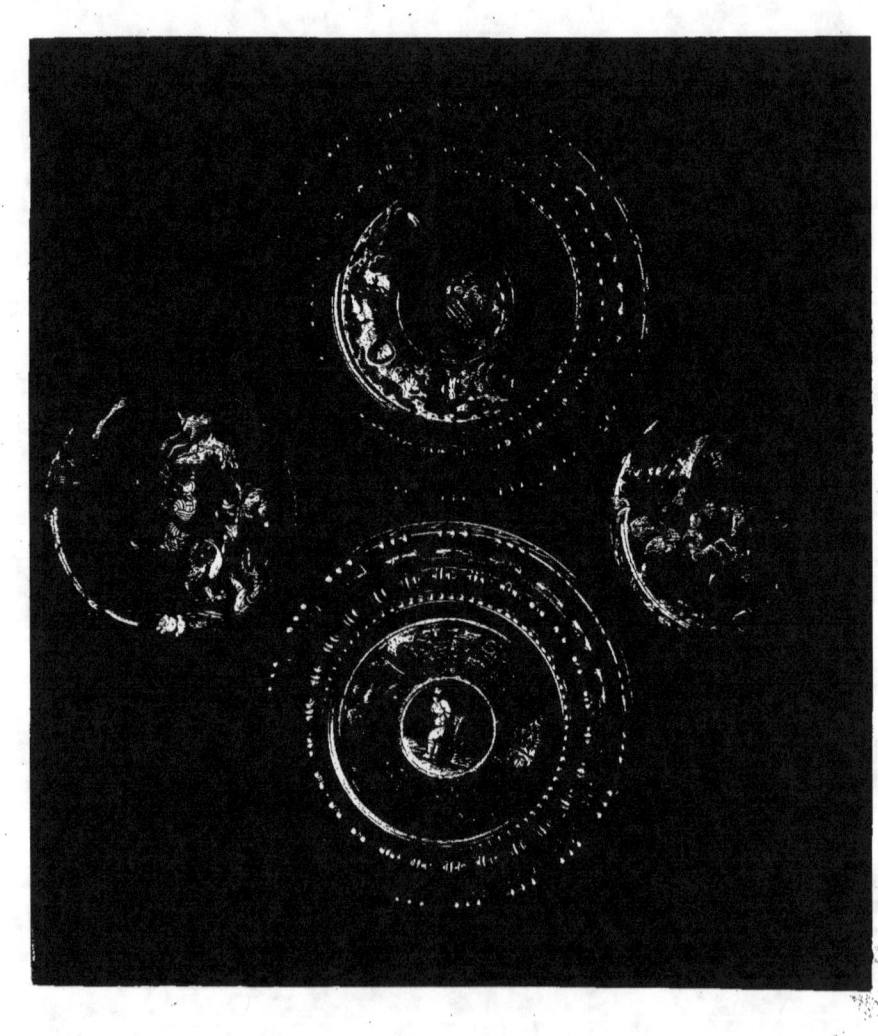

FAIENCES ITALIENNES

1° Coupe, fabrique d'Urbino, première moitié du XVIe siècle. — *Combat des Romains contre les Sabins.* Au premier plan, deux cavaliers renversés, qu'un troisième, galopant vers la droite sur un cheval blanc, va fouler aux pieds; pendant ce temps une lutte sérieuse s'engage à gauche entre plusieurs combattants. En arrière, les étendards des deux partis; bouquets d'arbres sur les côtés. On lit au revers : *Come li romani combattano coā li Sabini.*

M. Alfred Mame.

2° Assiette à larges bords, fabrique de Castel-Durante, petite ville peu distante d'Urbino. — Au fond, un Amour bandant son arc. Sur les bords, des trophées composés d'armes antiques et d'instruments de musique militaire, se détachant en bistre sur un fond bleu.

M. Léon Palustre.

3° Assiette à très-larges bords, du genre appelé par les Italiens *tondino*, fabrique d'Urbino. — A gauche Thésée, qu'un Amour semble pousser avec sa torche, franchit le seuil du labyrinthe, figuré par un édifice à bossages et à créneaux, tandis qu'une femme à droite, probablement Ariane, est retenue par un vieillard. Au second plan, on voit s'éloigner le vaisseau qui vient de débarquer le roi d'Athènes. Armoiries surmontées d'une croix. Cette assiette est l'œuvre du célèbre Francesco Xanto Avelli, ainsi qu'il résulte de l'inscription suivante : 1535, *Theseo nel laberito animoso ētra*, F. X.

M. Alfred Mame.

4° Assiette à larges bords, fabrique de Faenza, milieu du XVIe siècle. — Sur le fond un écu, chargé de deux masses d'armes en sautoir, est suspendu à une tête d'ange. Le marli, couvert d'arabesques, est décoré en *sopra bianco*, c'est-à-dire blanc sur blanc, tandis que les bords présentent des palmettes et des grotesques symétriques, se détachant en blanc et en jaune orangé sur fond bleu lapis.

M. Alfred Mame.

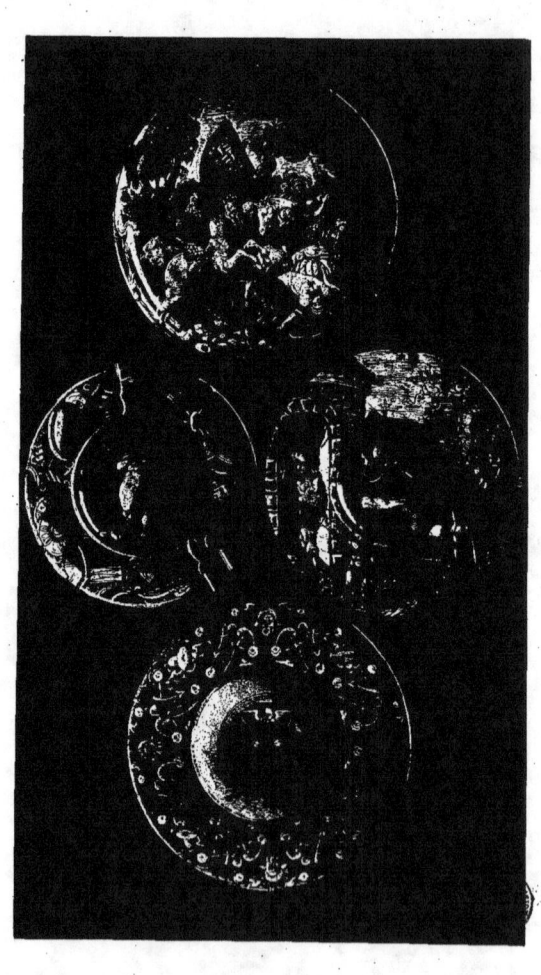

FAIENCE ITALIENNE

Plaque rectangulaire dans un cadre en bois doré, fabrique de Castelli. — Devant une grange ouverte, quatre enfants nus, pittoresquement groupés, se chauffent à un foyer rustique, formé de quelques branches d'arbres posées sur le sol. Au second plan, une ferme; sur un vase de pharmacie, à gauche, le mot HIEMS. Signé S° Grue P.

Francesco Saverino Grue vivait au milieu du xviii° siècle; il appartient à une célèbre famille de peintres céramistes, qui firent la fortune de Castelli, petite ville du royaume de Naples, dans les Abruzzes.

M. Alfred Mame.

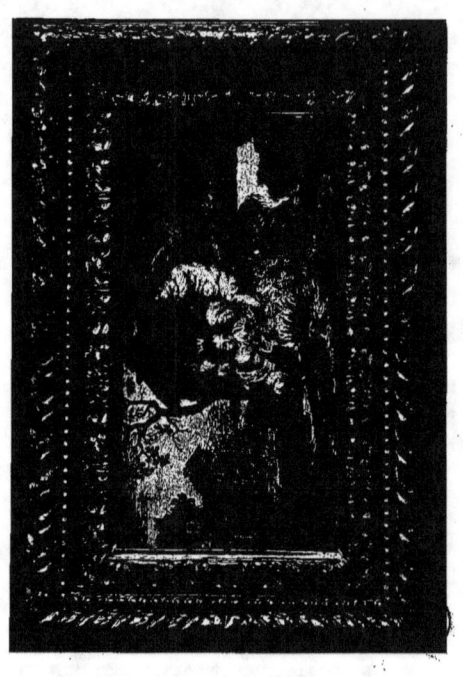

FAIENCES DIVERSES

1° Plat à rebords, faïence hispano-moresque, fabrique de Valence, xv⁰ siècle. — Au centre, un écusson chargé d'un aigle non héraldique, symbole de saint Jean l'Évangéliste, patron de Valence. Le dessin du fond, sur lequel se détachent en bleu des feuillages imités de l'érable, séparés par des fleurs à quatre pétales, est formé de jeunes pousses de fougères d'un jaune métallique très-sombre.

M. Ernest Mame.

2° Deux carreaux d'appartement, provenant de l'ancien château de Véretz, faïence de Rouen, fin du xvii⁰ siècle.

M. Henri Viollet.

3° Plat à larges bords, faïence de Nevers, tradition italienne, année 1640. — Ce plat signé IACQVET, est divisé en deux zones : la première, consacrée à la mythologie, nous présente d'abord trois femmes couronnées de pampres, dont l'une est à cheval sur un bouc, puis un satyre tirant de l'arc et un homme monté sur un centaure; la seconde nous fait assister à la submersion de la terre par le déluge. Pendant que l'arche flotte tranquillement sur les eaux, un grand nombre d'hommes et d'animaux s'efforcent d'échapper au cataclysme.

M^me Dupré, à Tours.

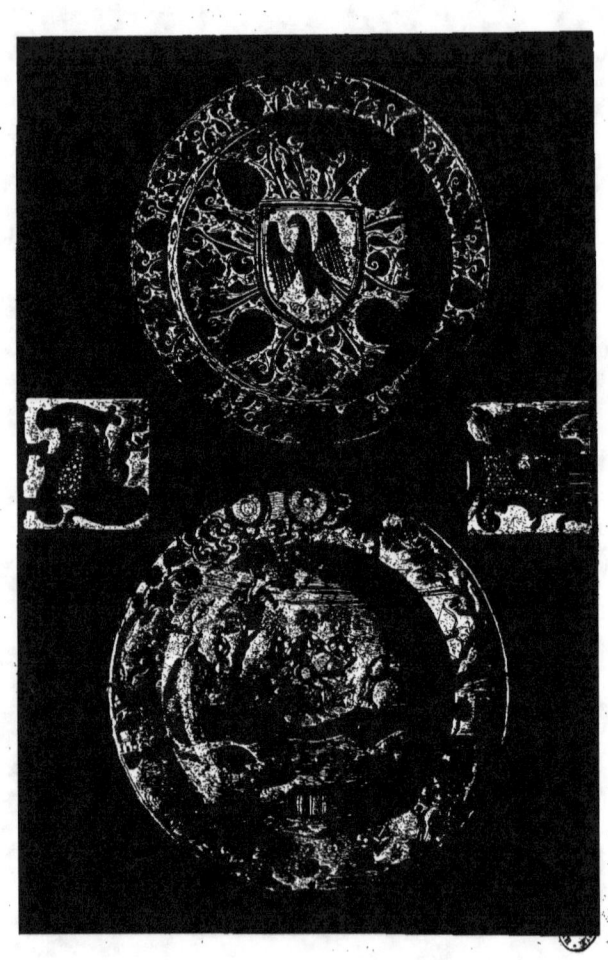

FAIENCE DE MOUSTIERS

Ce magnifique plat, aussi remarquable par ses dimensions (0,67 c. sur 0,54) que par la richesse et la variété de son décor bleu, appartient à ce qu'on est convenu d'appeler la seconde époque de Moustiers. Très-probablement nous avons sous les yeux une pièce sortie des ateliers de Pierre Clérissy II, qui recueillit, en 1728, la succession de son oncle Clérissy Ier, et donna à l'industrie céramique, dans les Basses-Alpes, un grand développement. L'introduction des sujets mythologiques dans l'ornementation des faïences de Moustiers est, en effet, due à ce maître, qui s'inspira, en outre, des délicates compositions d'André Boule et des deux Bérain. Au centre du plat que nous étudions, tout l'Olympe assemblé et porté sur des nuages, semble assister à une mission que Vénus accomplit sur la terre. Dans d'autres médaillons plus petits et qui servent d'accompagnements, la déesse des Amours, le dieu Mars et divers autres habitants de l'Olympe nous apparaissent tour à tour. Ces médaillons sont tantôt soutenus par des culots, tantôt couronnés de baldaquins ou accolés de cariatides. Une large bordure à lambrequins, dans le goût rouennais, enveloppe le tout.

Mme Baron, château de Langeais.

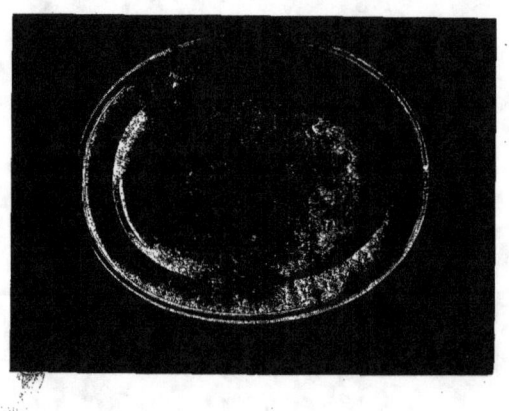

FAIENCES

—

1° Plateau de forme rectangulaire, faïence française, fabrique de Rouen, décor polychrome; xvii⁰ siècle.

M^me Chauveau.

2° Assiette creuse à très-larges bords, faïence italienne, fabrique de Faenza; milieu du xvi⁰ siècle. Au fond, un buste d'homme à longue barbe, CHLAVDIO; marli en *soprabianco*; sur les bords, des palmettes se détachant en émail blanc sur bleu lapis.

M. Alfred Mame.

3° Pendant du numéro précédent. Même décor. Le buste du fond figure Annibal, ANIBAL.

M. Alfred Mame.

4° Grand plat de Nevers, fond bleu persan avec décor à blancs fixés; feuillages et oiseaux; fin du xvii⁰ siècle.

M. Alfred Mame.

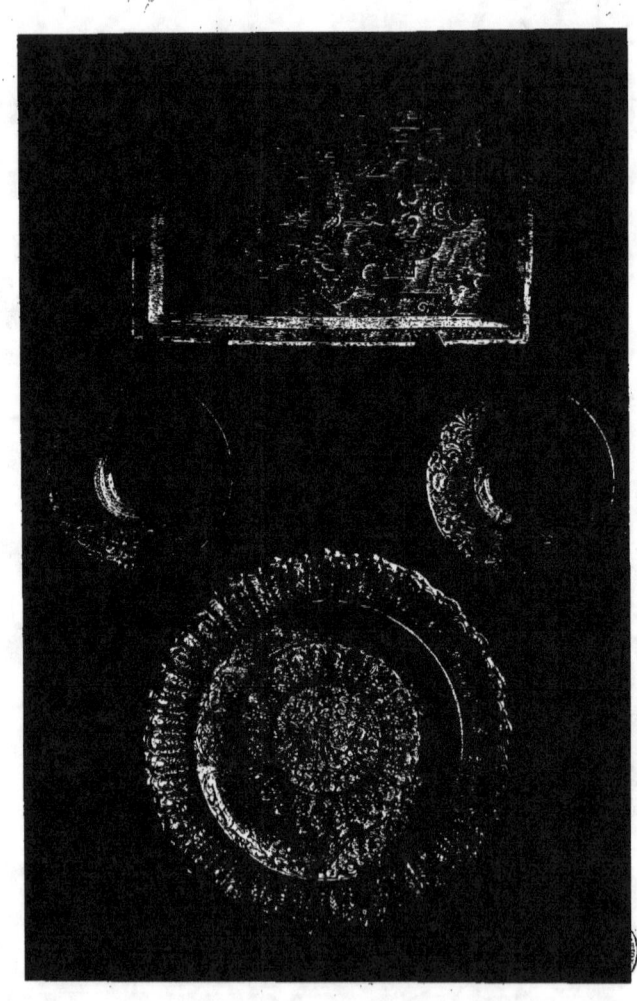

GRÈS ET FAIENCES

1° Grande canette allemande en grès d'un beau bleu lapis, couverte d'ornements en creux; armoiries en relief.

2° Buire allemande en grès, dessin bleu en relief; armoiries.

3° Canette allemande en grès, datée de 1573. Sur une surface d'un gris brun chaud s'enlèvent des reliefs d'une rare perfection, accompagnés de moulures qui en rehaussent l'effet.

4° Soupière en faïence de Lorraine, fabrique de Niederwiller, milieu du xviii° siècle. — Les mains de Charles Mire ou celles de Philippe Arnold ont seules pu produire cette gracieuse composition, qui rappelle l'époque de Stanislas et le développement des arts en Lorraine, sous l'influence du roi de Pologne.

5° Buire en casque à lambrequins, faïence de Rouen, seconde moitié du xvii° siècle. — Le camaïeu bleu rappelle celui de Poterat, mais nous n'oserions affirmer que cette pièce soit du maître.

6° Aiguière en faïence italienne, fabrique de Pesaro, première moitié du xvi° siècle. — Panse déprimée, portée sur un pied conique par l'intermédiaire d'une courte tige garnie d'un anneau; col étranglé, large ouverture à bec, avec un anse à section plate. Ornements treillissés sur la panse, décor d'imbrications sur le col, des godrons simulés sur le pied, trait bleu large, remplissage jaune métallique.

M^{me} *veuve Baron, château de Langeais.*

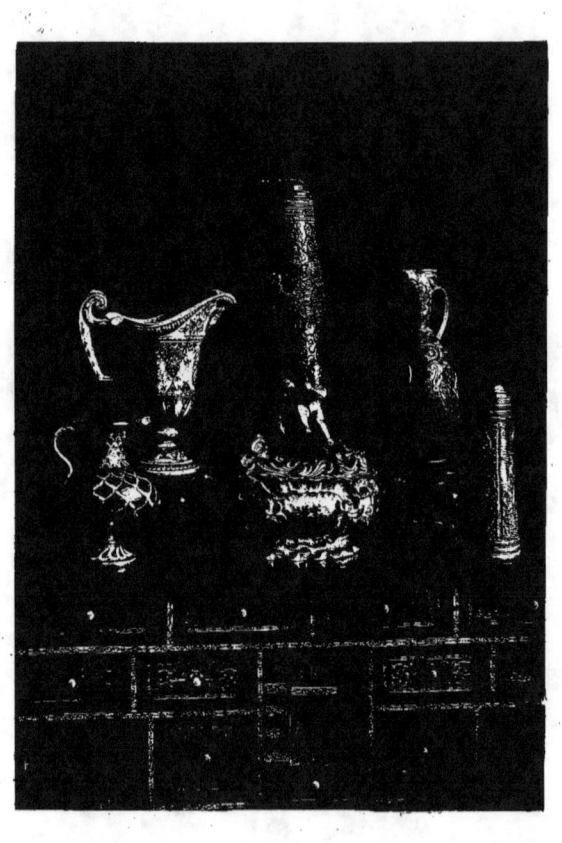

CÉRAMIQUE

1° Grande bouteille japonaise, céladon bleu turquoise.

M. Alfred Mame.

2° La nourrice de Bernard Palissy, exemplaire de M. Vauthier, de Caen.

M. Oscar Lesèble.

3° Pot de pharmacie, faïence italienne, fabrique d'Urbino. Sur la panse les *Pèlerins d'Emmaüs*. Légende gothique: *Diva calamentum Nicolai*. Sans doute, Nicolai était un célèbre pharmacien du XVIᵉ siècle, qui avait inventé un remède extraordinaire auquel la menthe servait de base.

M. Laperche, à Saint-Cyr.

4° Groupe de Bernard Palissy, représentant Neptune monté sur un cheval marin. Exemplaire provenant de la collection Fould.

M. Alfred Mame.

5° Salière trilobée, en faïence de Rouen, pièce d'une grande rareté.

M. Oscar Lesèble.

6° Coupe ajourée, attribuée à Bernard Palissy; les parties pleines sont marbrées.

Mᵐᵉ veuve Renou, à Tours.

7° Cafetière, faïence italienne, fabrique d'Urbino. Deux personnages à mi-corps sur les flancs; légende: *Miva citaniorum*.

M. Oscar Lesèble.

8° Fiascone de Nevers, première époque, tradition italienne, commencement du XVIIᵉ siècle. Sur la panse le *Tir à l'arc*.

M. Oscar Lesèble.

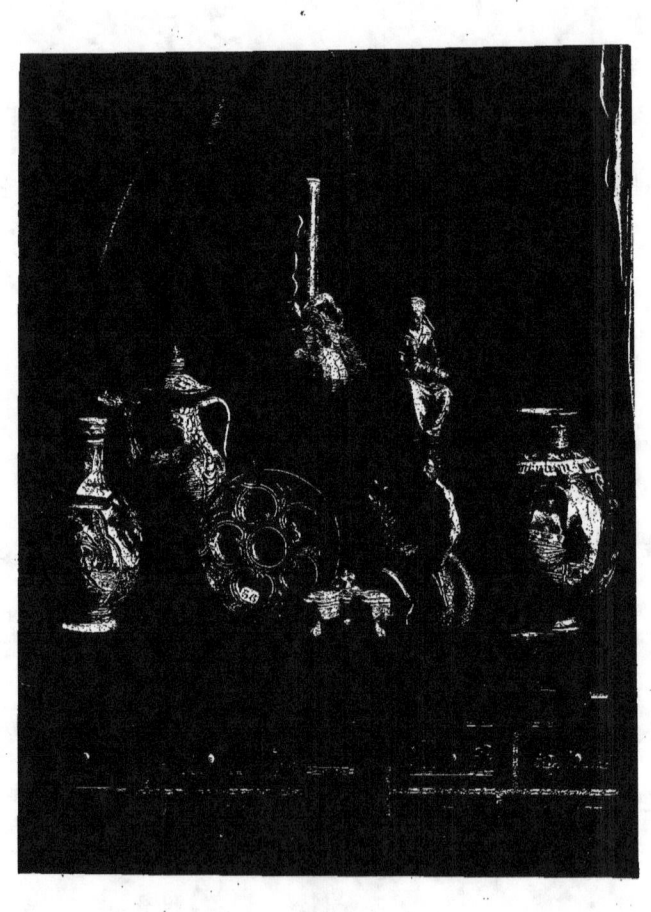

LES DEUX AVISSEAU

1° Plat de poissons, par Jean-Charles Avisseau.

M. Seiller, à Tours.

2° Portrait de l'artiste, médaillon, id.

M. Charles Avisseau, à Tours.

3° Plat ajouré, tête de Christ au fond, une des premières œuvres du maître, id.

M. Oscar Loséble.

4° Buire, style Henri II, fond blanc jaunâtre sur lequel serpentent des ornements d'un jaune d'ocre, liserés de brun ou de noir, par Charles Avisseau.

M. Paul Mame.

5° Flambeau, id.

M. J. Seheult.

6° Salière, id.

M. J. Seheult.

Jean-Charles Avisseau (1796-1861), était simple ouvrier dans une manufacture de faïence, lorsque la vue d'un vase de Palissy lui inspira le désir de retrouver le secret d'un art abandonné. Durant quinze années, il se livra, au milieu de toutes les privations de la misère, à de persévérantes recherches, heureusement couronnées de succès. Au moment où la mort le surprit, sans délaisser les grandes scènes rustiques, il dirigeait tous ses efforts vers l'imitation des belles faïences d'Oiron, dites de Henri II. Ces premiers essais ont été continués par son fils Charles Avisseau, ainsi que nous le voyons ici.

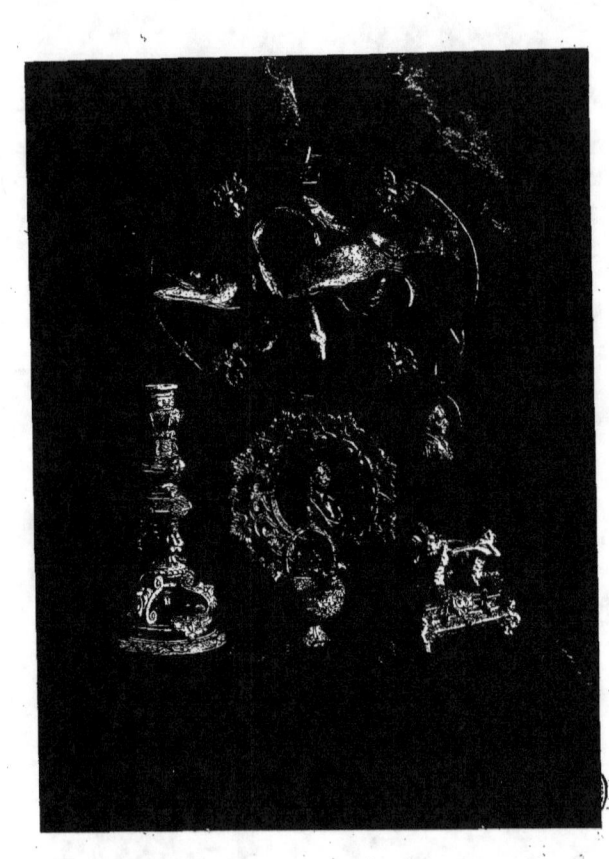

PENDULE LOUIS XIV

———

Si nous ne nous trompons, voici une œuvre peu commune. En dépit de la coutume, qui fut longtemps de plaquer les pendules le long des murs d'un appartement, sur des consoles plus ou moins élégantes, préparées à cet effet, nous avons ici un socle véritable et, qui plus est, comme tout le reste, contemporain du grand roi. Toutes les têtes de femmes, aussi bien en haut qu'en bas, plantées sur des corps de chien à griffes de lion, comme les sphinx antiques, ou engaînées autour d'un vase à parfums, sont coiffées à la façon de la célèbre duchesse de Bourgogne et de Mme de Maintenon. Au reste, il y a dans tous les ornements une franchise, une netteté qui attestent la plus belle époque de ce genre de travaux. Nous ferons remarquer, surtout, l'élégance de la galerie placée au-dessous du cadran, et qui, à notre avis, est un petit chef-d'œuvre de composition, du goût le plus excellent.

M. Ernest Mame.

PENDULE LOUIS XV

—

Si nous en croyons un bruit généralement répandu, cette colossale pendule serait l'œuvre d'André-Charles Boule lui-même, le sculpteur, l'ébéniste de Louis XIV, l'inventeur de tous ces meubles somptueux ornés de bronzes élégants et de riches mosaïques. Les moules qui ont servi à couler les parties métalliques auraient même, dit-on, été brisés aussitôt le travail achevé, et nous serions en présence d'une œuvre unique, d'autant plus précieuse à ce titre. Toutefois, d'autres renseignements nous apprennent que ce monument, le mot n'est pas trop ambitieux, a été commandé par Paul Esprit-Marie de la Bourdonnaye, comte de Blossac, le célèbre intendant de la généralité du Poitou. Il y a là, il faut bien le dire, une certaine contradiction dans les dates que nous ne voulons pas éclaircir; le lieu et l'heure seraient également mal choisis. Contentons-nous, pour le moment, d'admirer une œuvre véritablement admirable, à laquelle nous reprocherions seulement d'être perchée sur un piédestal peu en rapport avec la noblesse de ses lignes, non plus qu'avec l'esprit général de sa composition.

M. le marquis de Mondragon.

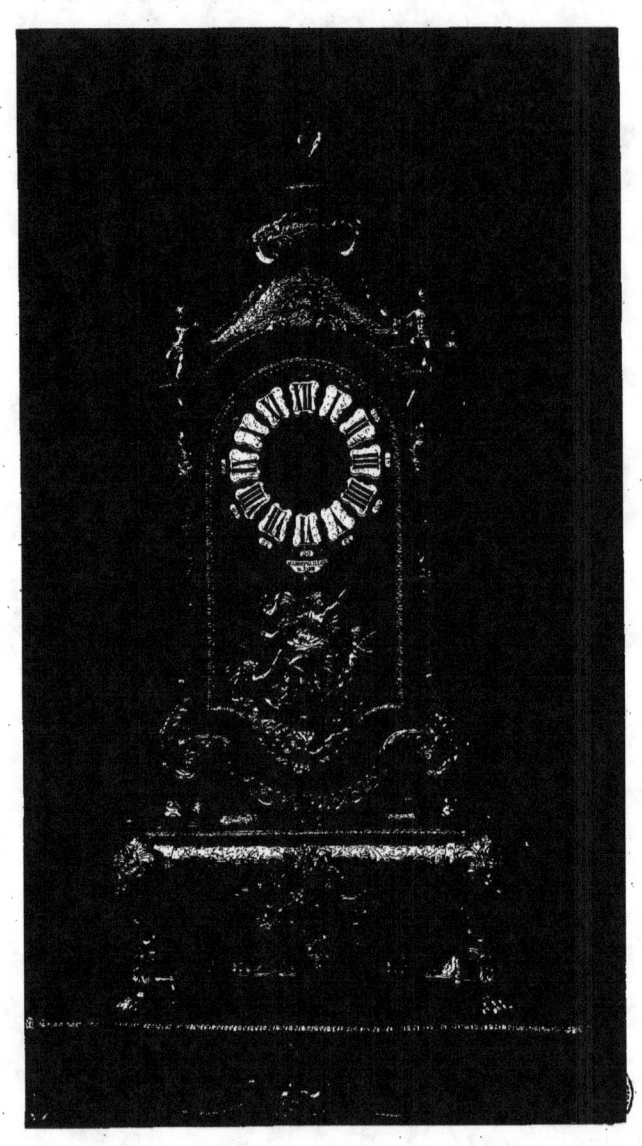

UNE RELIQUE DU CHATEAU D'ANET

Un des bijoux de l'Exposition était assurément le magnifique meuble que nous présentons ici. La pureté et l'élégance de ses formes rappellent le style de Jean Goujon, et nous ne sommes pas étonné d'apprendre qu'il orna jadis le célèbre château d'Anet. Après avoir appartenu à Diane de Poitiers, au duc de Vendôme, à la duchesse du Maine et, en dernier lieu, au duc de Penthièvre, il passa, à la Révolution, dans une ferme obscure de la Beauce où il fut recueilli, il y a peu d'années, par son propriétaire actuel. Ainsi, à l'intérêt artistique, déjà fort grand, ce meuble joint l'intérêt historique, ce qui en rehausse encore la valeur.

Nous ne décrirons pas les fines et délicates sculptures, semées sur les panneaux supérieurs, principalement, et nous nous contenterons de faire remarquer la gracieuse désinvolture de la femme, chargée de personnifier le Printemps, qui s'avance, en dansant, un cœur enflammé dans sa main droite. Les autres Saisons ne présentent rien de particulièrement remarquable : l'Automne cueille éternellement ses raisins et l'Été ses épis, tandis que le bonhomme Hiver, chaudement enveloppé dans sa longue robe, se chauffe tranquillement les mains.

Ajoutons, en terminant, que ce meuble n'a subi absolument aucune restauration, car je ne veux pas qualifier de ce nom le renouvellement de quelques marbres brisés ou disparus; en dehors de tous les autres mérites, ce dernier, surtout de nos jours, a certes bien son prix.

M. Baudouin, à Chinon.

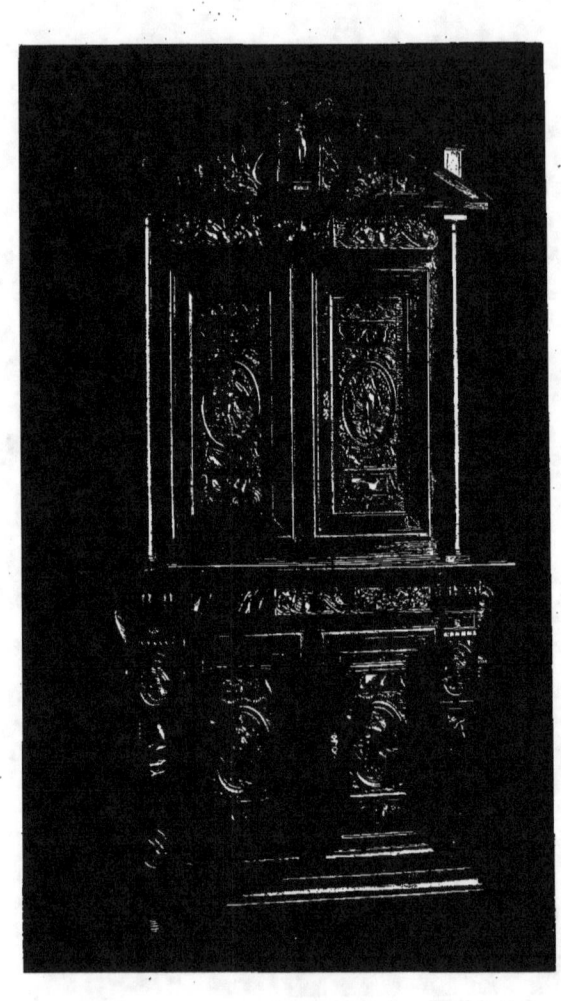

CRÉDENCE FRANÇOIS Ier

Nous voici en présence d'un meuble de la Renaissance, du plus pur style François Ier. Rinceaux, potelets, médaillons, tout accuse la brillante époque à laquelle nous devons tant de gracieuses créations. Seulement, par une conséquence naturelle du bouleversement des idées de ce temps, les artistes, qui introduisaient alors la mythologie dans le saint lieu, ont ici revêtu un buffet de salle à manger ou plutôt une crédence, pour parler un langage en rapport avec notre sujet, de bas-reliefs empruntés au récit même des Évangiles. La Prédication de saint Jean dans le désert, sa Décollation, la Présentation de son chef à Hérode Antipas par la cruelle Salomé, tels sont les sujets déroulés sur la partie supérieure, tandis qu'un panneau plus large, resserré en dessous entre les montants, nous fait voir des soldats traînant vers le bûcher le corps du saint précurseur du Christ. Quatre grès allemands de couleur brune, remarquables par la délicatesse de leurs reliefs, ont été disposés dans les endroits destinés à recevoir la vaisselle de luxe et à faire office de dressoir ; il en est ainsi de deux mortiers en bronze, contemporains du meuble lui-même.

M. Jameron, à Tours.

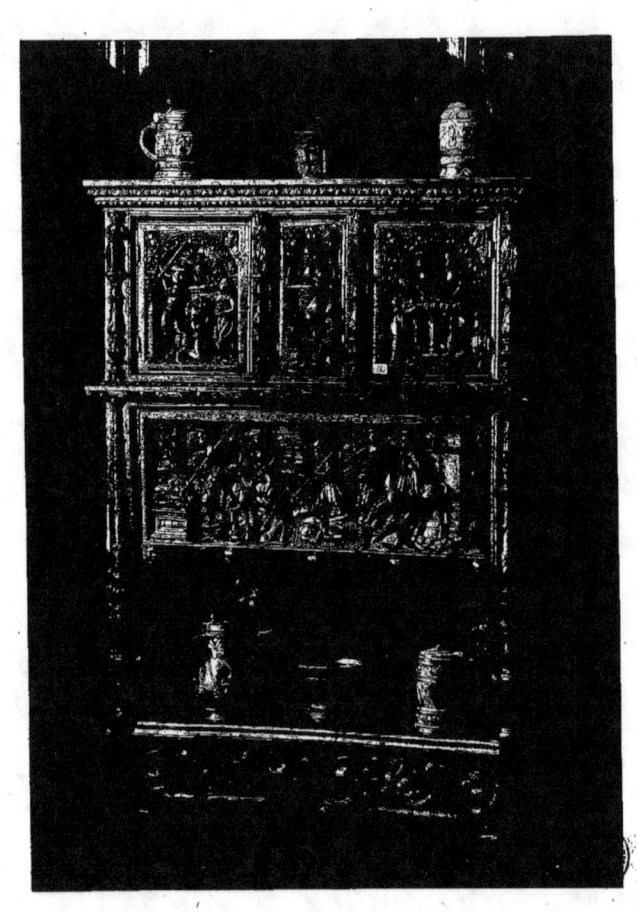

BUFFET FLAMAND

Nous avons déjà vu des meubles français, des meubles italiens; celui-ci peut être à bon droit revendiqué par les Flandres. Son ampleur est magistrale et tous ses détails sont traités avec une netteté, une précision, qui montrent un art maître de lui-même et parfaitement capable d'exécuter les tours de force les plus hardis. Certaines parties, en effet, sont enlevées sur le fond avec une régularité inconcevable; on dirait des lames de bois travaillées à l'emporte-pièce, puis appliquées sur les panneaux. La sculpture proprement dite prend peu de place, et en dehors de plusieurs mufles de lions, nous ne trouvons que deux médaillons dans le goût de François Ier, et une jolie petite Vierge qui rappelle l'école de Bruges. Ce meuble appartient à la Renaissance, mais à une Renaissance qui n'est pas celle que nous voyons habituellement. Il y a là une sévérité, une rigidité de formes qui ne nous sont pas familières; tout est calculé de longue main, et l'imagination ne vient jamais troubler un programme arrêté d'avance et poursuivi sans interruption.

M. Woëts, à Tours.

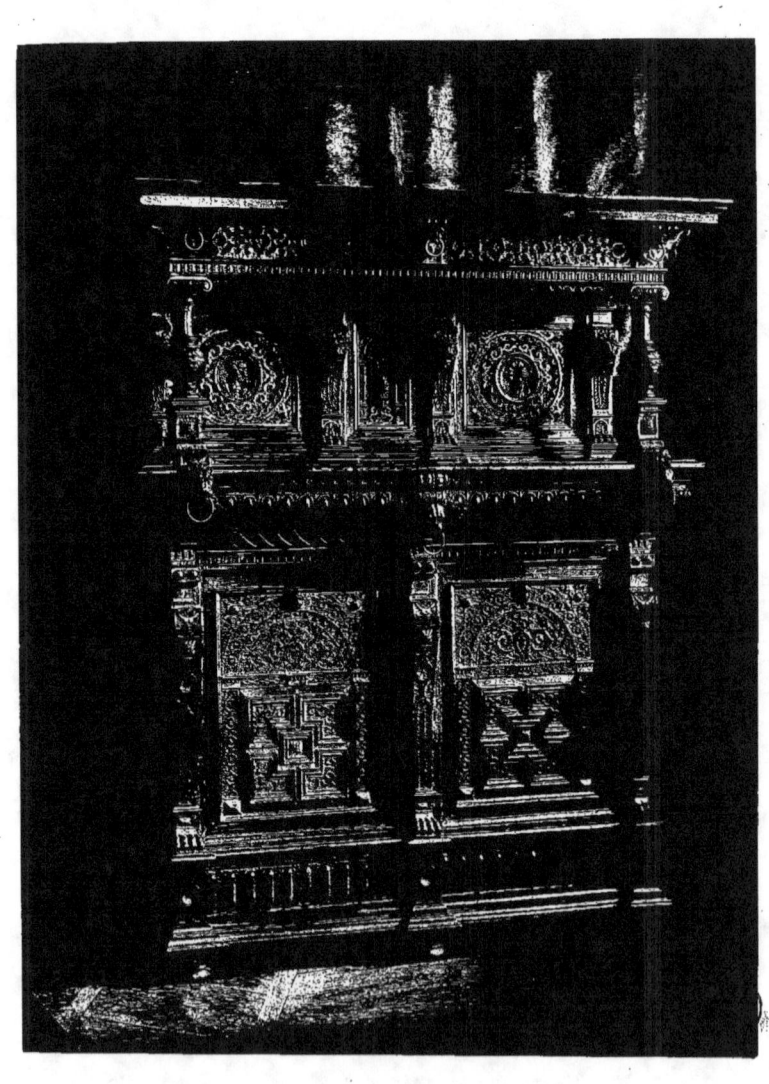

MEUBLE HENRI III

Ce meuble, dont toutes les parties accusent les dernières années du XVIe siècle, a été visiblement exécuté sous l'influence italienne, dominante alors dans notre pays. Si l'ensemble offre une certaine lourdeur, une richesse un peu excessive qui frappent au premier abord, plusieurs détails traités avec un rare bonheur ne tardent pas à nous captiver. Seulement, pourquoi l'artiste a-t-il donné aux sculptures supérieures plus de relief qu'à celles placées au-dessous? Évidemment il eût été plus logique de changer l'ordre des panneaux, et les élégants personnages, un bâton à la main et légèrement drapés, que nous regrettons de trouver aussi bas, eussent plus satisfait nos regards dans les niches occupées par de lourds fantassins, au jupon de lanières, coiffés d'un casque à longues plumes et appuyés sur un bouclier hexagonal. Tous ces ornements sont encore relevés par de nombreux filets d'or tracés çà et là, ainsi que par quelques incrustations de lapis-lazuli qui produisent le meilleur effet.

Mme Baron, château de Langeais.

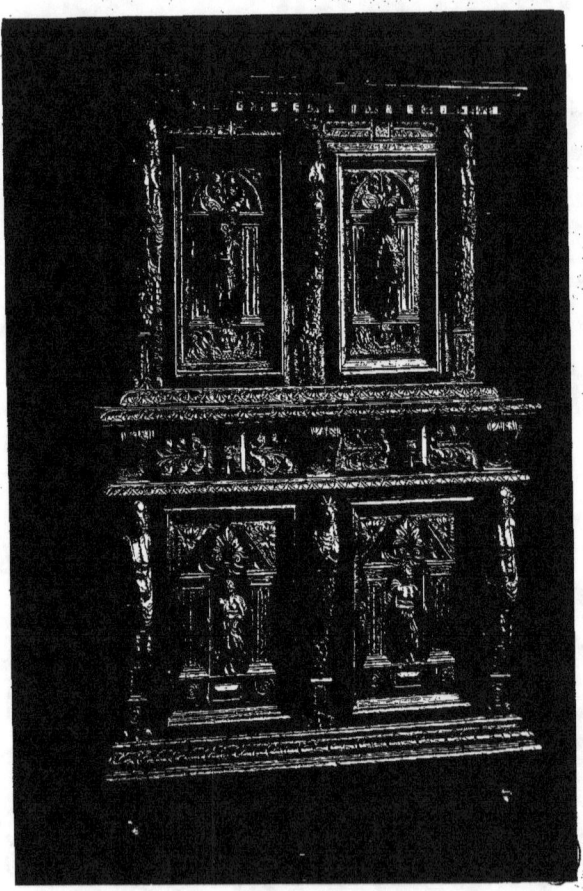

CABINET ITALIEN

L'ébène et l'ivoire entrent seuls dans la composition de ce meuble qui est riche avec sobriété et sévère avec élégance. Certaines parties sont traitées comme une pièce d'orfévrerie et le travail du burin, nous dirions presque du ciselet, est rendu plus manifeste par l'introduction d'une couleur noire qui donne à quelques médaillons l'apparence d'une nielle. D'autres panneaux, au contraire, et ils sont nombreux, sont couverts de sculptures en assez haut relief, magnifiques rinceaux de feuillages sur lesquels se détachent soit la tête d'un jeune homme, soit celle d'un vieillard, une fois même un mufle de lion. Au milieu de ce cadre merveilleux, plusieurs belles plaques d'ivoire sont incrustées dans l'ébène et finement gravées. L'une d'elles, la plus grande, représente l'enlèvement de Proserpine, et les autres des sujets moins importants, les quatre Saisons, des Tritons pinçant de la harpe ou soufflant dans un coquillage. On voit aussi, sur les côtés, des femmes debout, maniant des armes guerrières ou portant un enfant sur leurs épaules, à la manière des modernes Lapons.

M. Alfred Mame, à Tours.

MEUBLE ANNAMITE

Ce meuble, en bois dur incrusté de nacre, est remarquable par la richesse de sa décoration, jetée avec art et extrêmement variée dans son apparente uniformité. Examinez, en effet, chaque panneau, et voyez comme il y a partout correspondance sans répétition. Le règne végétal domine et se montre presque seul; partout on ne voit que fleurs élégantes, feuillages légers, arbustes délicats. A peine trouve-t-on deux oiseaux se balançant à des branches flexibles, courbées sous leur poids, et deux vases élancés aux formes un peu grêles, placés de chaque côté d'un guéridon bizarre, composé d'une suite d'anneaux superposés. Quelques caractères cochinchinois apparaissent aussi çà et là.

M. de Slade, à Tours.

Sur la tablette divers objets rapportés de l'extrême Orient :
1° Une jardinière en émail cloisonné, à six pans, avec ornements en cuivre repoussé et doré; pied en bois de fer. Provient du Palais d'Été.

M. Schaffers, à Saint-Cyr.

2° Deux brûle-parfums japonais, en bronze.
3° Deux vases japonais, en bronze, couverts d'ornements délicats, arbustes et fleurs, sorte de niellure argentée du plus gracieux effet. Le disque supérieur s'enlève à volonté.

M. Blot, à Tours.

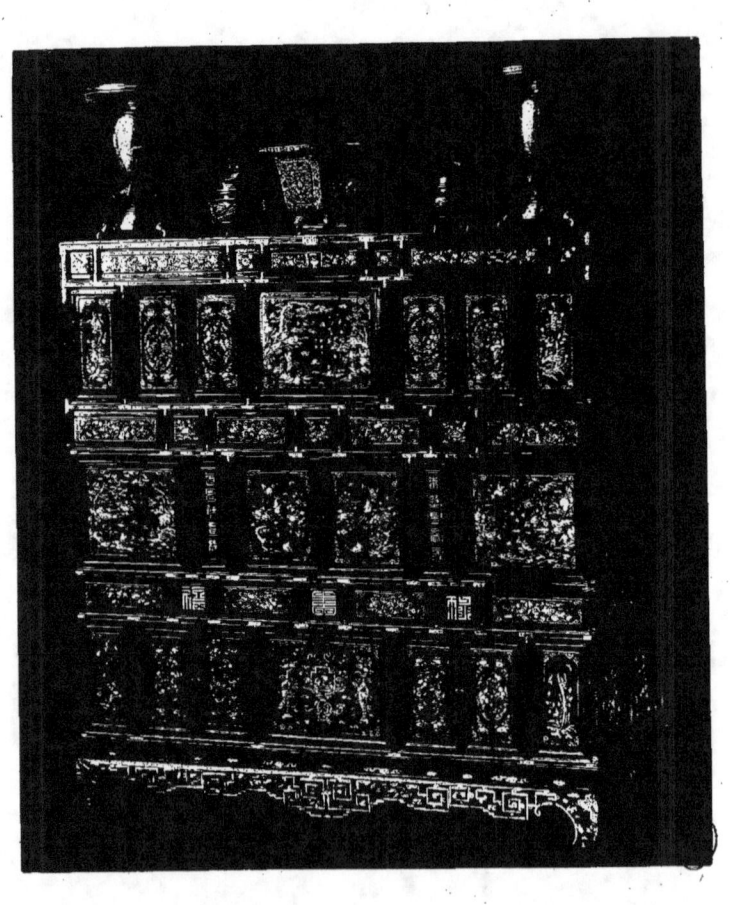

MEUBLES DIVERS

1° Grand cabinet italien en ébène, incrusté d'ivoire et d'écaille; milieu du xvii° siècle. Quelques plaques gravées représentent le Père éternel, la Vierge Marie, saint Joseph et un Ange.

M. de Montreuil, à Tours.

2° Petit cabinet italien en ébène, incrusté d'ivoire; fin du xvi° siècle.

M. Lafon, professeur de dessin, à Tours.

3° Coffret en fer poli et découpé à jour; travail allemand.

M. Belle.

4° Coffret en velours rouge, orné de plaques de cuivre découpées en fleurs de lis.

M. Blaise.

5° Coffret orné de plaques de cuivre repoussé, simulant des fleurs et des fruits; époque Louis XIII.

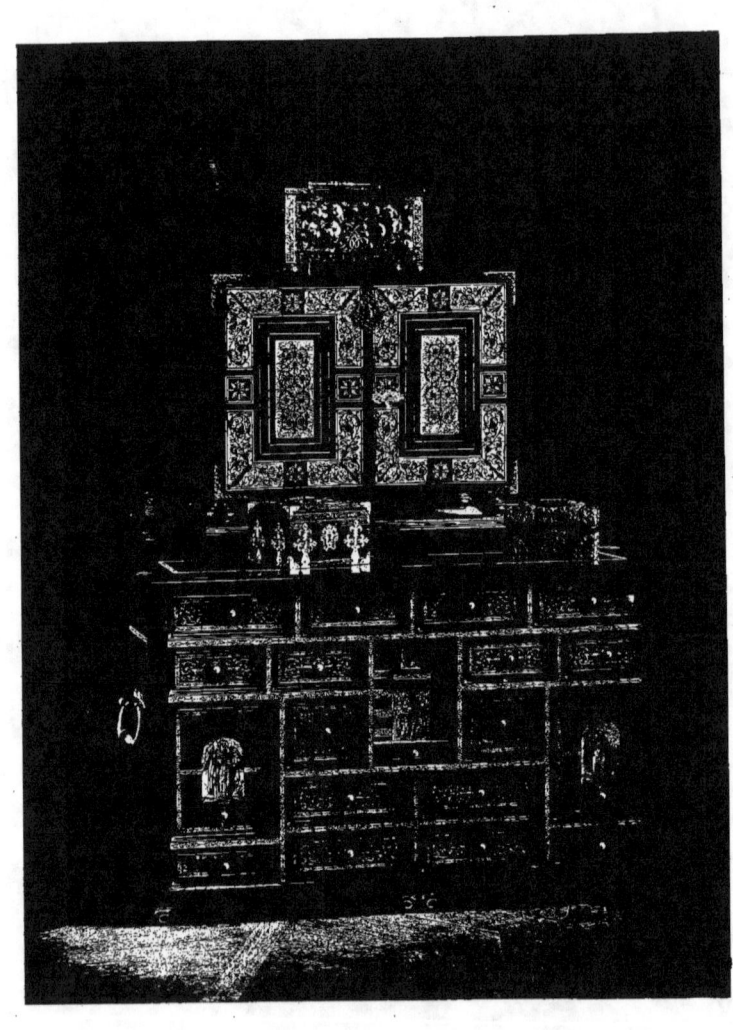

COFFRET DE CORPORATION

Ce coffret, en noyer sculpté, servait à renfermer le trésor et les titres de la corporation des Menuisiers, à Strasbourg. Il est fermé par une serrure à deux clefs, placée au milieu d'un couvercle que dérobe aux regards un dessus à coulisses, terminé à ses deux extrémités par une tête d'ange. Sur l'une des faces principales sont représentés les attributs de la menuiserie, une équerre, un compas, un rabot, etc.; sur l'autre un cartouche renferme une inscription, en caractères gothiques allemands. Au centre sont les noms du président et des syndics de la corporation, ainsi qu'il suit: Johann Schneider, Conrad Carl, Balthas Gotz, Albrecht Duscher, Johann Bull, Barthel Hufreifer; au-dessous la date de 1694, et tout autour en légende: *Das Erbare Handwerk der Schreiner*, « l'honorable corps de métier des Menuisiers. »

M. Debenesse, à la Mésangerie, commune de Saint-Cyr.

Le coffret qui sert de support, un peu plus grand que le précédent et de forme rectangulaire, est tout couvert de découpures en cuivre, qui semblent indiquer l'époque de Louis XIII. Les pentures de la face principale se répètent en ornements sur les côtés.

M^{me} Menessier, à Tours.

PAREMENT D'AUTEL

On donne le nom de parement d'autel à toute table de métal ou de bois, à toute pièce d'étoffe destinée à être posée, dans certaines circonstances, devant les autels des églises. Cet ornement était souvent d'une extrême richesse, témoin celui que nous reproduisons dans cet album. Toute la partie centrale est un chef-d'œuvre de sculpture sur bois, et il est difficile, croyons-nous, de trouver ailleurs des rinceaux traités tout à la fois avec autant d'ampleur et autant de délicatesse. Le monogramme tracé au centre, et surmonté d'une couronne royale, pourrait fort bien se rapporter à la reine Marie de Médicis ; il accuse, en tous les cas, ainsi que tout ce qui l'entoure, les premières années du xvii^e siècle. L'encadrement, au contraire, et les statues de la Foi et de la Religion, placées aux deux extrémités, ne peuvent remonter au delà des dernières années du règne de Louis XV.

Après avoir appartenu à l'église Saint-Saturnin de Tours, ce parement d'autel est devenu la propriété de la fabrique d'Esves-le-Moustiers, au sud de Loches, qui vient de le faire restaurer et redorer à nouveau.

RETABLE DE NOUÂTRE.

Assurément, ce retable, n'est point une œuvre d'art, et ce n'est pas à ce titre qu'il a pris place dans cet album. Tout le premier, nous conviendrons que le sculpteur inconnu auquel sont dus ces bas-reliefs, a fait preuve d'une impéritie sans égale, tailladant bizarrement ses figures, dont les formes burlesques excitent parfois le rire, même en présence des graves sujets représentés. Toutefois, la rareté de la matière employée, au moins dans nos contrées, l'étendue de la composition aussi bien que sa destination, tout nous faisait un devoir de ne pas laisser de côté un objet important du culte qui, sous bien des rapports, ne manque point d'intérêt. Aussi, après avoir fait restaurer ce retable, l'avons-nous franchement placé sous les yeux du public, sans nous dissimuler la prise qu'il offrait à la critique. Dans les dernières années du xve siècle, on sculptait généralement beaucoup mieux, le fait est incontestable, c'est pourquoi il ne faut regarder ici que l'ensemble et nullement les détails.

Tous les bas-reliefs sont en albâtre, rehaussés des couleurs les plus vives, d'un effet un peu criard. Nous ne donnerons pas l'explication des sujets, tous empruntés à la Passion du Christ, et nous dirons seulement que les personnages debout, à chaque extrémité du triptyque, représentent saint Jacques le Majeur et sainte Barbe. Les montants en biseau sont revêtus de gaufrures, obtenues au moyen de petites matrices en plomb, sur un mélange de colle de peau et de plâtre, préparé à cet effet.

Église de Nouâtre.

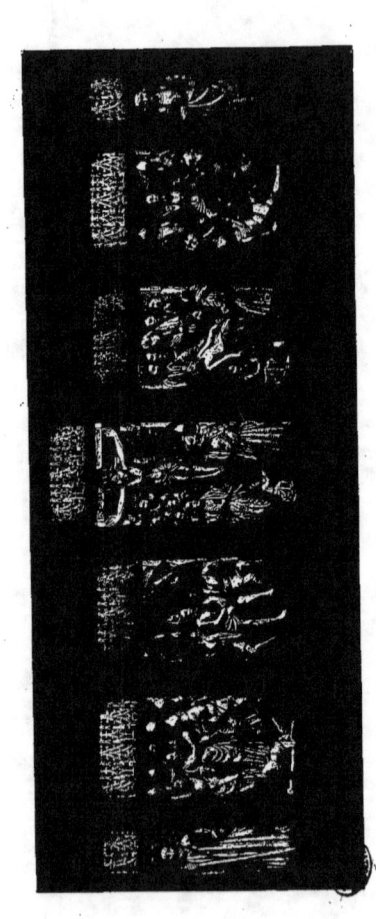

ÉVENTAIL

Si nous voulions donner une idée complète du sujet représenté sur ce magnifique éventail, il faudrait transcrire en leur entier les vingt-trois dernières octaves du quinzième chant de *la Jérusalem délivrée*. Le récit de l'ambassade envoyée dans l'île de Fortune, à la recherche du célèbre Renaud, illuminerait pour nous tout ce petit tableau, et nous fournirait la clef d'une composition, au premier abord, assez difficile à expliquer. Nous reconnaîtrions alors dans le jeune guerrier, visiblement fasciné par tout ce qui frappe ses regards, le bouillant Carlo, aussi prompt à l'amour qu'à la guerre, que son compagnon et son mentor, Hubald, rappelle tout doucement au devoir. Ce dernier tient encore à la main la verge d'or, dont la vue seule a dompté le dragon qui s'opposait à leur passage, et faisait, suivant le poëte, « disparaître le chemin sous ses immenses replis ». Les deux chevaliers sont arrivés « à l'endroit où le ruisseau s'élargit, et forme un vaste lac », de l'autre côté duquel ils aperçoivent, personnifiée par une jeune femme et un enfant, « une source pure et limpide qui s'échappe en abondance du haut d'un rocher. » Enfin, « sur la rive est une table chargée des mets les plus rares et les plus attrayants. Deux jeunes filles, belles et riantes, se jouent dans le cristal des ondes ». On le voit, l'artiste n'a rien oublié, pas même « le palais d'Armide, qui s'élève sur le sommet d'un mont sourcilleux. »

Sur les lames de nacre se détachent, en feuilles d'or, diverses scènes empruntées à une source un peu différente, mais non moins poétique. Hercule en est le héros, et nous voyons le fils d'Alcmène se préparer à chercher un repos bien mérité dans les douceurs de l'hyménée.

M^me *Delaville-le-Roulx.*

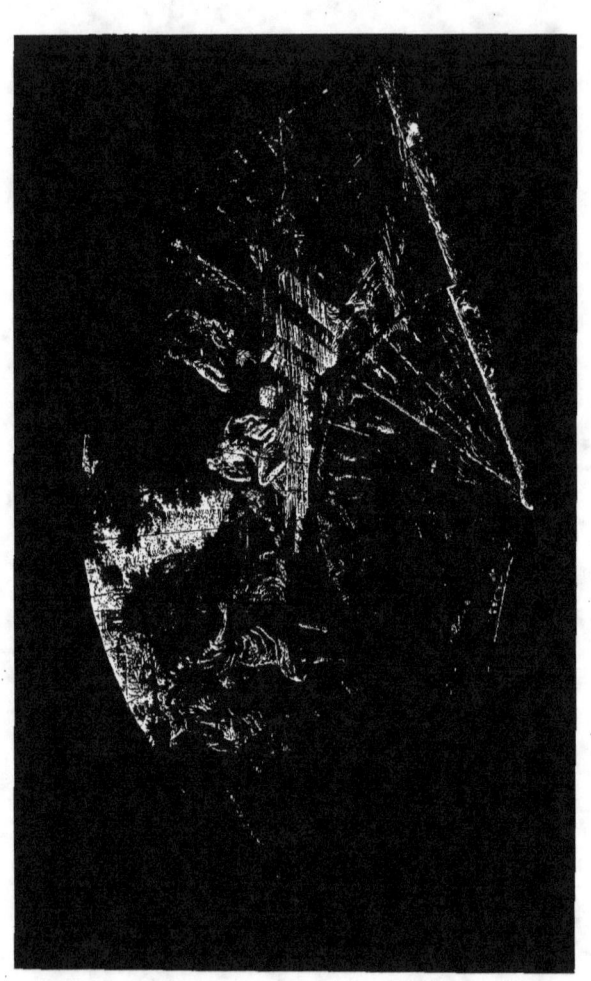

POINT DE FRANCE

Quel que soit notre désir de ne point nous mettre en opposition avec le sentiment général, dans une matière surtout qui n'est pas particulièrement de notre compétence, nous ne pouvons reconnaître à cette précieuse guipure l'origine étrangère qu'on lui a assignée jusqu'ici. Pour nous, ce merveilleux ouvrage, si justement prisé du public, est un admirable spécimen de ce qu'on était convenu d'appeler, vers la fin du XVIIe siècle, *le point de France*. Le centre de fabrication en était non loin de nous, au château de Louray (Orne), dans la demeure même du grand Colbert, qui voulait ravir à Venise le monopole dont cette ville célèbre était depuis longtemps en possession. Aussi, n'est-il pas étonnant que nous retrouvions ici une sorte de compromis entre les divers procédés mis en œuvre au milieu des lagunes. Assurément le fond, les reliefs des contours, et même un peu les jours délicats pratiqués à l'intérieur des dessins, rappellent ce qu'on était accoutumé de faire de l'autre côté des Monts; mais l'ensemble de la composition ne se ressent en rien de l'Italie, et demeure éminemment français. Bien plus, il nous paraît presque facile d'assigner une date à ce travail étonnant, qui a dû être exécuté entre les années 1670 et 1680. Le costume des petits personnages et leur coiffure surtout, la forme de la couronne royale, disposée en dais au-dessus d'un Apollon, celle des fleurs de lis, tout vient confirmer notre opinion. Si le buste lauré qui se voit dans un médaillon ne représente pas Louis XIV, ce dont nous ne sommes pas bien convaincu, au moins nous pouvons constater que le soleil, emblème du grand roi, brille en un coin très-apparent.

Mme Dupré, à Tours.

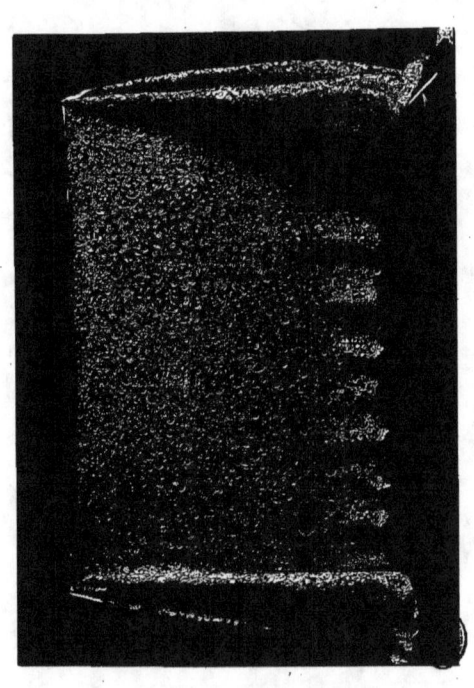

OBJETS DIVERS

M. Boulay de la Meurthe a presque seul fait tous les frais de cette belle planche avec son vase antique, ses émaux champlevés, son Christ florentin et cette jolie tête d'enfant en marbre blanc, remarquable à plus d'un titre. Cependant quelle que soit la haute valeur de tous ces objets, et principalement du *guttus* en argent, terminé en col d'aigle et orné sur sa panse d'un élégant bas-relief, dans lequel nous aimons à reconnaître *l'astucieux Ulysse découvrant Achille dans l'île de Lemnos,* le triptyque emprunté à la collection de madame Victor Luzarche, le Christ à la colonne exposé par Mme la marquise de Castellane, et surtout le revers de miroir en buis sculpté, appartenant à M. Oscar Lesèble, sont autant d'œuvres peu communes et véritablement dignes de toute notre attention. Cette dernière pièce est un précieux spécimen de l'art flamand à la fin du XVIe siècle, qui nous déroule, en sept médaillons d'une extrême délicatesse, toute la vie du divin crucifié. Citons encore, pour être complet, un saint Georges terrassant le dragon, en terre de Lorraine, deux statuettes en ivoire, un cadre d'armoiries, enfin, délicatement fouillé et repercé à jour.

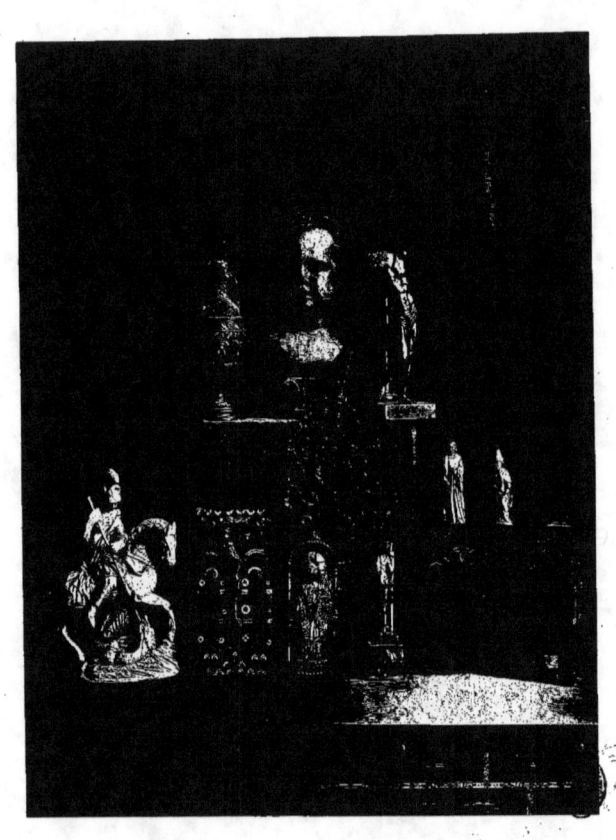

OBJETS DIVERS

1° Portrait de Charles VIII, attribué à Jehan Bourdichon, artiste tourangeau, successeur de Jehan Foucquet, comme peintre du roi Louis XI. Il conserva ce titre sous Charles VIII, Louis XII et François Ier. La date de sa mort est fixée en 1521.

2° Chaise en bois sculpté; renaissance française, règne de Henri II.

3° Lissoir en bois sculpté; fin du xvie siècle. Cet instrument servait à unir et à polir le linge, ainsi que les étoffes légères. L'objet que nous présentons ici est très-rare, et mérite particulièrement d'être remarqué.

4° Fauteuil en bois sculpté, garni de cuir doré; ouvrage allemand de la première moitié du xviie siècle.

5° Couvre-pieds en satin piqué; règne de Louis XIV.

Château de Chenonceau.

6° Grande épée à deux mains, lame flammée.
7° Épée à coquille; xvie siècle.

Château de Langeais.

8° Masse d'armes; xvie siècle.
9° Hache d'armes; id.

Château de Montrésor.

OBJETS DIVERS

1° Deux landiers de cuisine en fer forgé, munis, au sommet de leurs tiges, de doubles fourneaux, aujourd'hui privés des grillages qui servaient à retenir la braise. Des branches mobiles, posées en appliques, pourvues de crochets et de chaînes, étaient destinées à porter les broches et à suspendre les marmites.

2° Deux chenets en bronze, style de la Renaissance, composition très-remarquable.

Château de Chenonceau.

3° Gril du xvi^e siècle. La partie destinée à recevoir les viandes est mobile, ce qui permettait de graduer la chaleur et de varier la cuisson.

4° Heurtoir, style du xvii^e siècle.

5° Bénitier en cuivre, ouvrage de Dinant; xvii^e siècle.

6° Réchaud en fer, élégamment découpé à jour sur ses flancs.

7° Boîte ronde, en bronze, couverte d'ornements en relief. Sur le couvercle, les quatre saisons; armoiries. Travail allemand du xvii^e siècle.

Château de Langeais.

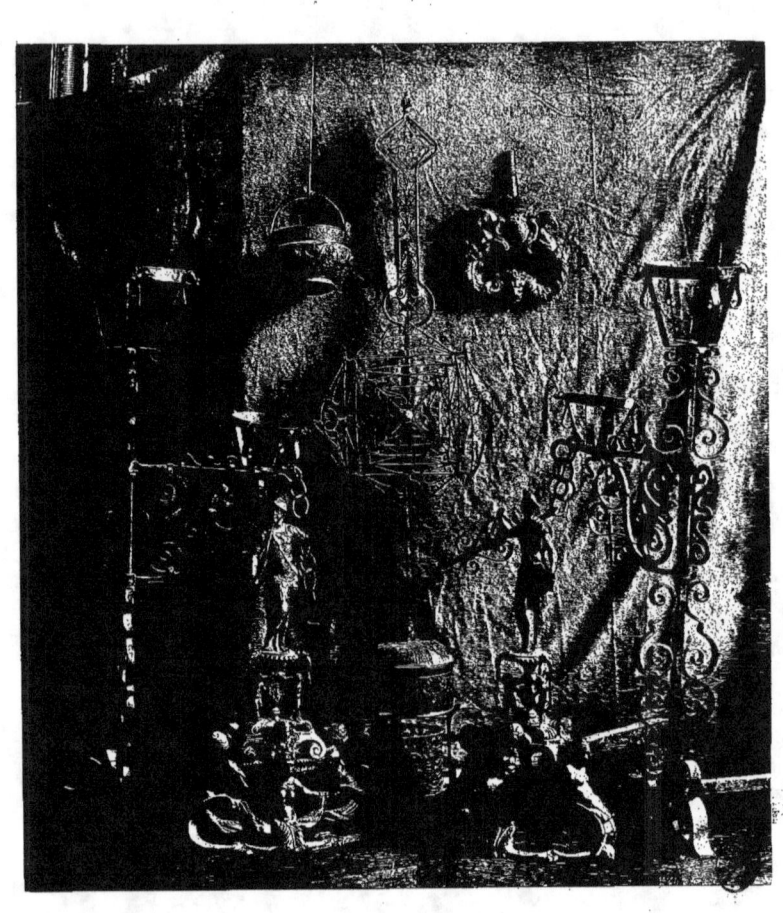

OBJETS DIVERS

1° *Pietà*, bas-relief en ivoire, travail italien du xvie siècle. Le cadre est en ébène.

M. Boulay de la Meurthe.

2° Une *Bacchante*, terre cuite de Clodion (1814), l'habile sculpteur lorrain, qui a excellé surtout dans le genre gracieux.

M. Alfred Mame.

3° Un *Gladiateur*, statuette en métal de cloche; ouvrage florentin du xvie siècle. Le piédestal est en marbre blanc, incrusté de porphyre d'Égypte.

M. Boulay de la Meurthe.

4° Coffret italien en bois doré, orné de sujets en pâte; xvie siècle. Le seul côté visible représente le *Dévouement de Curtius*; sur les autres sont figurées la *Fermeté de Mutius Scevola*, *Judith* et une *Prophétesse*.

M. Schmidt, à Tours.

5° Coffret du xiiie siècle, panneaux en os, découpés à jour et encadrés dans des bandes de cuivre.

Mme Menessier.

6° Coffret en velours violet, semé de fleurs de lis en cuivre doré. Sur les fermoirs, armes de France et d'Écosse, chiffres enlacés de Marie Stuart et de François II son époux. Légende gravée : *Maria, Dei gratia, Scotorum regina et Franciæ dotaria*. Ce coffret a une importance historique que chacun remarquera.

Mme Victor Luzarche.

7° Coffret du xvie siècle, admirable travail florentin. Les panneaux, en fer, sont encadrés dans des bandes de cuivre merveilleusement ciselées. La serrure est aussi un chef-d'œuvre du genre, qui rappelle le système Fichet.

*Mme X***.*

8° Coffret en velours rouge, orné de plaques de cuivre découpées en fleurs de lis.

M. Blaise, à Tours.

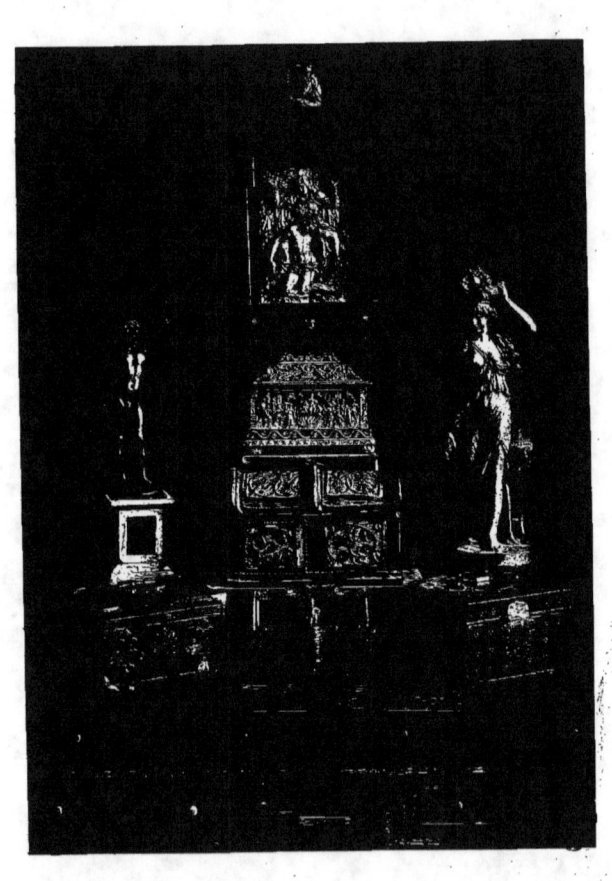

OBJETS CHINOIS

Toute cette planche est consacrée à la Chine, et les amateurs des produits de l'extrême Orient peuvent admirer, à côté de cloisonnés superbes, des jades du plus haut prix. Lorsqu'on saura, du reste, que tous ces objets, à l'exception de deux seulement, proviennent du Palais d'Été, on sera moins surpris de leur rare valeur et de leur extrême perfection. Dans cet état de choses, une sèche nomenclature devient inutile, et nous nous contenterons de signaler un bâton de commandement en jade vert, un brûle-parfums et une élégante bouteille en émail cloisonné, ainsi qu'une petite statuette en blanc de Chine, représentant *Kouan-in*, divinité très-répandue, longtemps désignée sous le nom de la vierge chinoise, véritable figuration bouddhique, tantôt identifiée avec le soleil, tantôt avec le dieu suprême et créateur.

MM. Schaffers et Blot, à Tours.

FRAGMENT DE LA CHAPE DITE DE SAINT-MEXME

Bien que cette magnifique étoffe n'ait pas recouvert les épaules du disciple de saint Martin, et qu'elle remonte tout au plus aux dernières années du xie siècle, elle n'en mérite pas moins toute notre attention et tout notre respect. Son dessin oriental est très-remarquable, et nous retrouvons ici, suivant l'usage indien, des guépards enchaînés par le cou et tournés vers le *hom,* cet arbre mystérieux, regardé comme une dégénérescence de celui du paradis terrestre. A l'arrière-plan se dresse un autel sacré semblable à une construction chinoise, que le défaut de perspective rejette trop en avant entre deux oiseaux dont l'espèce est difficile à déterminer. Tous les tons employés dans les ornements sont uniformes, sans ombre, alternativement jaunes et verts, rouges et couleur chair, tandis que le fond, au contraire, est dans toute son étendue bleu cendré, ce que les Orientaux appellent bleu *empois*. Cette pièce de soierie a plus de deux mètres de largeur, et cependant elle est tissée d'un seul coup de navette. Sur la bordure une inscription arabe, aux caractères bien déterminés, découverte par M. Galais, est venue trancher une question de date, qui avait soulevé de nombreux différends.

Église Saint-Étienne de Chinon.

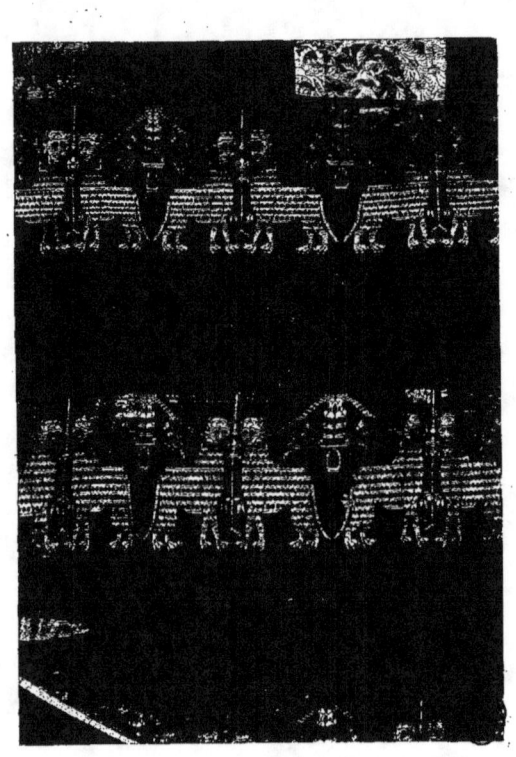

CROIX DE CHASUBLE

Cette magnifique croix, qui se détache sur un morceau de soie entièrement moderne, a été exécutée, croyons-nous, dans les premières années du XIIIe siècle. Son état de conservation est parfait, et c'est un des monuments les plus précieux qu'il nous a été donné de voir en ce genre. A cette époque éloignée qui ne nous est connue, généralement, que par ses œuvres architecturales, l'art délicat de la broderie était donc aussi en progrès; il est bon de le constater ici.

Sous des arcades géminées sont placés des personnages debout, qui tantôt demeurent isolés dans leur action, tantôt forment un groupe homogène et complet. A cette dernière catégorie appartiennent la scène de l'*Annonciation*, à la partie supérieure, ainsi que celles de la *Visitation* et du *Couronnement de la Vierge*, dans les petits bras de la croix. Au centre, au contraire, et nullement liés entre eux, se montrent *saint Pierre et saint Paul*, et au-dessous d'eux quatre saints et deux saintes, difficiles à déterminer. Dans l'espace compris entre les arcs cintrés et à redents, ce qu'on est convenu d'appeler des demi-tympans, sont figurés par des Anges vus à mi-corps, et tenant des banderoles à la main, les divers degrés de la cour céleste, les Séraphins et les Chérubins, les Puissances, les Vertus, etc. Cette disposition se retrouve à la Sainte-Chapelle; seulement à Paris les Anges tiennent des couronnes dans chaque main. Néanmoins, la ressemblance qui existe sur ce point entre un solide édifice et une périssable broderie mérite d'être signalée. Cette croix est-elle formée d'orfrois de chape, comme on l'a dit, nous ne pourrions facilement l'admettre, bien que nous n'ayons aucune raison positive pour contester cette opinion.

M. de Farcy, parvis Saint-Maurice, à Angers.

BRODERIE DU XVIe SIÈCLE

Le sujet de cette merveilleuse broderie, exécutée tout entière en soie sur gros de Tours, n'a pas besoin d'être expliqué. Nous ferons remarquer seulement que l'artiste, dans la composition de son carton, a singulièrement interprété le récit biblique qui place naturellement au milieu du désert la scène des *Hébreux occupés à recueillir la manne*. Ici, nous avons sous les yeux un superbe paysage, de grands arbres se dressent au loin, et le sol est couvert d'un gazon fleuri. Sur toutes les figures on lit le contentement et la gaieté, nous assistons à une fête et à un divertissement, bien plus qu'à un travail pénible de chaque jour. Ces réflexions, au reste, n'ôtent rien au mérite de cette œuvre, qui est véritablement admirable. La beauté des types est particulièrement digne d'être signalée, et l'arrangement des groupes se distingue par une grande noblesse et une élégante variété. Un crayon florentin a seul pu réaliser de la sorte une scène vulgaire, tracer ces adorables visages dont quelques-uns ne nous sont pas étrangers. Comme il est facile de le voir, cette broderie était primitivement destinée à servir de voile d'autel, c'est-à-dire à dérober aux regards des fidèles, pendant le sermon, suivant une coutume encore en usage dans quelques localités, la vue du saint Sacrement.

M. Deliane, à Tours.

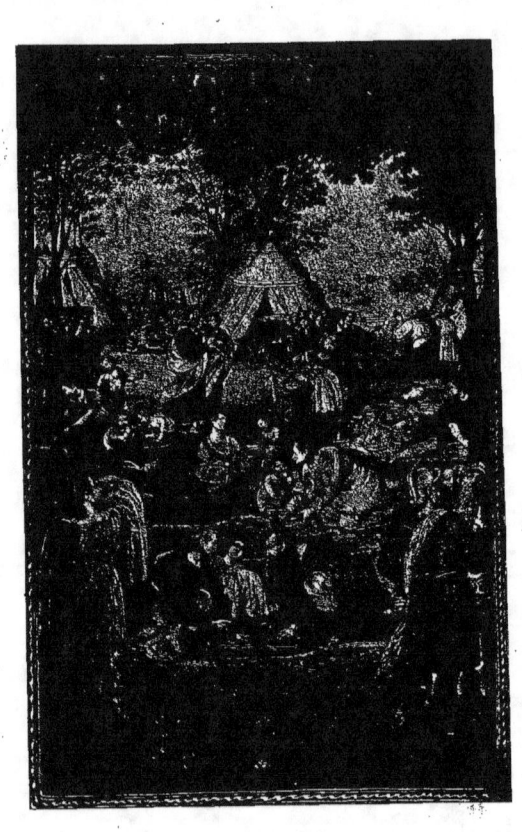

TAPISSERIE DU XVIᵉ SIÈCLE

Cette magnifique tapisserie, malheureusement incomplète, est une œuvre du milieu du xvıᵉ siècle, ainsi qu'il est facile de le reconnaître au premier coup d'œil. Dans tous les costumes, d'une élégante simplicicité, nous retrouvons la brillante époque du règne de Henri II, et la partie architecturale rappelle étroitement la Renaissance française la plus avancée, celle qui nous est offerte par les dessins de Jean Cousin. Néanmoins, nous assistons à une suite de scènes empruntées à l'histoire du Moyen âge, à la *naissance*, au *baptême* et à la *première éducation* du célèbre duc d'Aquitaine, Guillaume X. Ce prince, chacun le sait, était fils de Guillaume IX le Troubadour, et de Mahaut ou Philippa de Toulouse, nièce de Raymond de Saint-Gilles. Après la mort de son père, en 1227, Guillaume X prit parti pour l'antipape Anaclet, et s'attira les foudres de saint Bernard, dont l'éloquence triompha de son opiniâtreté. Peu à près, le duc d'Aquitaine entreprit un pèlerinage à Saint-Jacques-de-Compostelle, pendant lequel il disparut sans qu'on ait jamais su ce qu'il était devenu. Aucuns veulent qu'il se soit réfugié en Italie, après avoir fait courir volontairement le bruit de sa mort. Toujours est-il que l'Église a placé ce prince au rang des saints, et qu'un ordre d'ermites réguliers l'a regardé comme son fondateur. Une légende rimée explique les sujets inférieurs :

> Cy est l'histoire sainct Guillaume
> Duc d'Aquitaine et de Potiers,
> Qui a du celeste royaume
> Suivy les chemins et sentiers.
> Il fut le jour de sa naissance
> Baptisé solennellement,
> Et tenu des plus grans de France
> Sur les fons solennellement.
> N [ourry fu] t très-soigneusement
> E [n toutes sortes de science]
> En [combat] en gouvernement.
> A [ussi bien qu'en sage prudence].

Au-dessus, dans une bande étroite, se trouvent rangés, d'abord saint Claude, le patron sans doute du donateur, dont nous voyons plus bas les armes, puis tous les empereurs et rois, ancêtres de saint Guillaume. La légende s'exprime ainsi : *Coment S. Guille patron de cees* (céans) *comte de Potiers et duc d'Acquitaine, est issu des rois de France. Charlemagne, roy de France et empereur engendra Lois Debonaire, lequel engendra Charles le chauve; ycellui Charles engendra Lois le Becgue, lequel engendra Charles le Simple. mariée à Ebles, duc d'Acquit* [*aine, duquel*] *noble* [*maria*]*ge, en cinquiesme lignie de* [*filz en filz*] *est descendu le dict S. Guille et Agnès sa seur emperiere de Rome, le* [*dit*] *S. Guille se rendit à* [*Compostelle*] *et délaissa Alienor sa fille lesdict comté et duché, pour espouser. mérites. come il sera cy après* [*raconté*].

M. Miquel, à Tours.

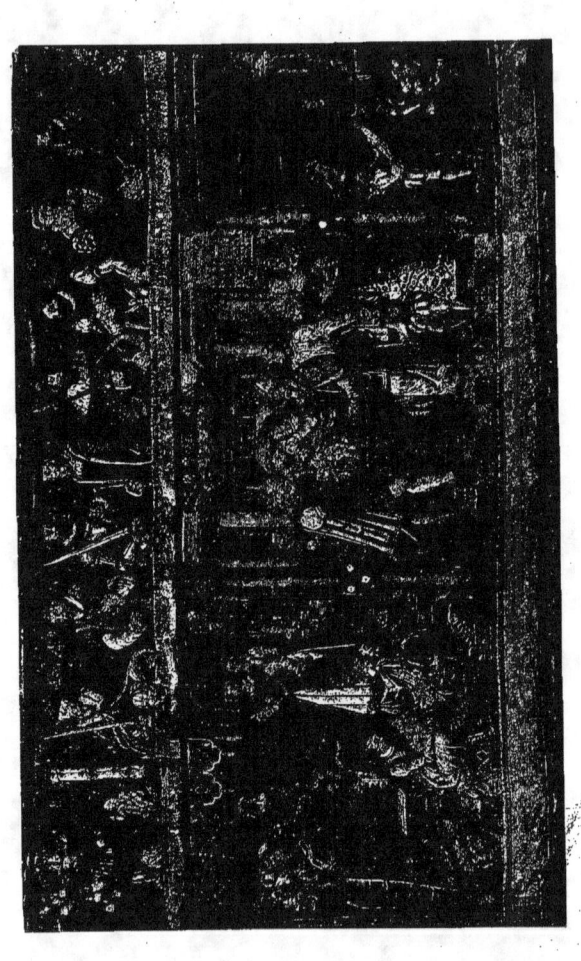

TAPISSERIES DE SAINT-SATURNIN

I

Quel que soit notre désir d'accorder à la Touraine le plus de place possible dans le domaine des arts, nous ne pouvons admettre que les cartons des tapisseries de Saint-Saturnin aient été exécutés dans cette province. L'Italie seule, au xvi^e siècle, a pu produire ces compositions merveilleuses, et pour se convaincre de ce que nous avançons, il suffit d'examiner impartialement et draperies et figures, du plus pur style florentin. L'architecture elle-même vient à notre secours, et nulle part ne se montre un monument français quelconque, tandis que partout se dressent des édifices empruntés aux bords de l'Arno.

La première tapisserie représente ce que nous pourrions appeler la *Vocation de saint Saturnin*. Au centre, Jésus-Christ, qui se dirigeait vers la droite, se détourne à demi pour adresser la parole à son nouveau disciple, tandis qu'à l'écart, se tiennent les deux grands apôtres, saint Pierre et saint Paul, occupés à discuter entre eux. A l'arrière-plan, se déroulent différentes scènes de la vie du Christ, auxquelles saint Saturnin est censé avoir assisté, d'après une légende apocryphe: la Pêche miraculeuse, la Flagellation, le Portement de croix, le Crucifiement, la Résurrection, l'Ascension et la Descente du Saint-Esprit. Au bas, inscription gothique rimée:

> Sainct Saturnin doncques après que, tout en appert,
> Eut prins congé de sainct Jehan, ne tarda venir
> A Jesus-Christ prechant et baptizant, comme pert
> Es sainctz Évangiles, lesquelz nous fault tenir.
> Alors de nostre dict Saulveur le bon plaisir
> Fut de recevoir benignement et baptiser
> Sainct Saturnin que pour premier voulut choisir
> Des septante deux disciples sans nul despriser.

Ces tapisseries appartiennent aujourd'hui à la cathédrale d'Angers; elles proviennent de l'ancienne église Saint-Saturnin de Tours.

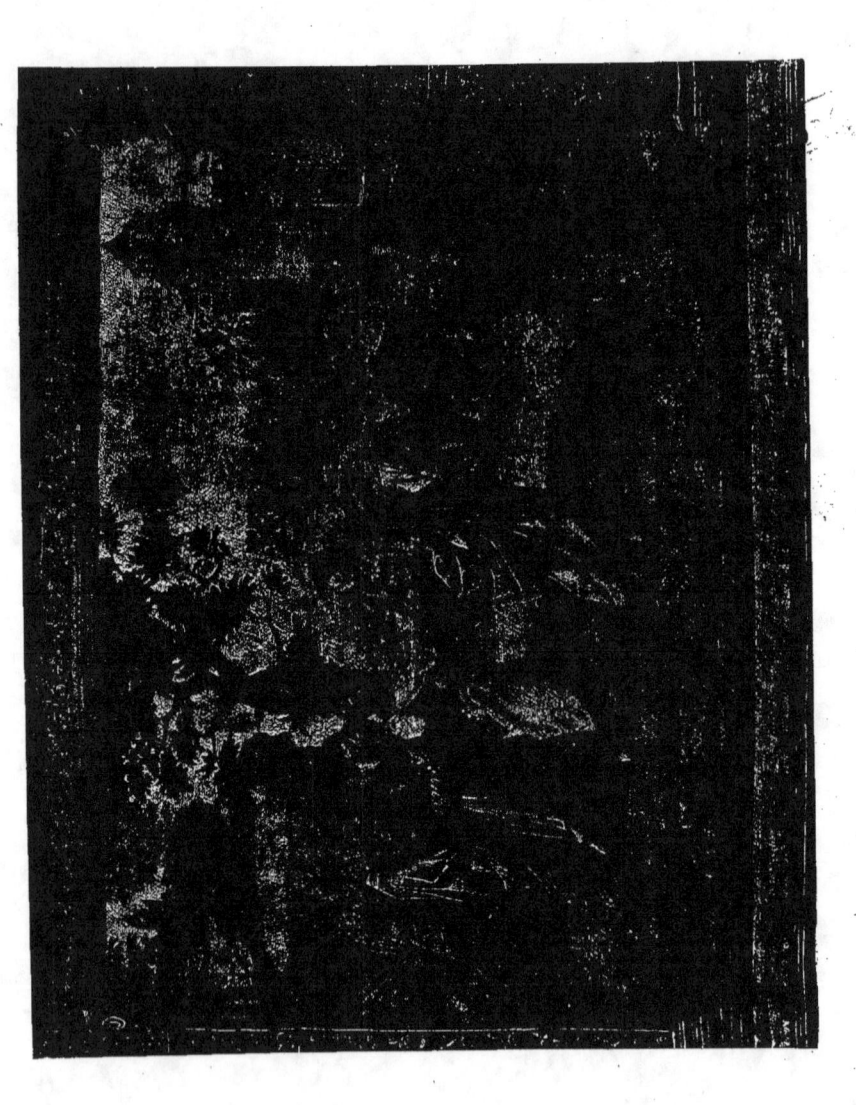

TAPISSERIES DE SAINT-SATURNIN

II

Puisque saint Saturnin est censé, dans la première tapisserie, avoir assisté aux principales scènes de la vie de Jésus-Christ, il est tout naturel que la seconde le fasse envoyer dans les Gaules par saint Pierre. Aussi, voyons-nous le prince des Apôtres, coiffé d'une tiare à triple couronne, ornement inconnu avant Boniface VIII, se préparer à donner l'accolade au futur évangélisateur de Toulouse, qui, la crosse en main et la mitre en tête, semble prêter une attention toute particulière aux dernières instructions de saint Paul. Un peu en arrière se tient un cardinal en grand costume, les longs cordons de son chapeau terminés par trois rangs de *fiocchi* ; à côté de lui un lévite porte une croix processionnelle à deux branches seulement, suivant l'antique usage. A droite, respectueusement à l'écart, deux personnages debout attendent la fin du colloque, tandis qu'à l'opposé un serviteur en retard se hâte de rejoindre le saint. Au second plan, d'un côté, se dresse l'élégante façade d'une synagogue, élevée au-dessus de plusieurs degrés que descendent quelques Juifs, et de l'autre se déploie un vaste édifice chrétien, précédé d'un portique ouvert, qui laisse apercevoir des fidèles nombreux, assistant à une consécration épiscopale.

La légende rimée s'exprime ainsi :

> De sainct Saturnin brevement dire ne sommer
> On ne sçauroit la grande prerogative
> Que nostre doulx Saulveur Jesus daigna luy donner
> Tant en sermon qu'en vertu operative ;
> Car après la Passion très-afflictive
> De nostre Seigneur, il alla prêcher en maint lieu,
> Convertissant par sa belle traditive
> Plusieurs infideles a la saincte loy de Dieu.

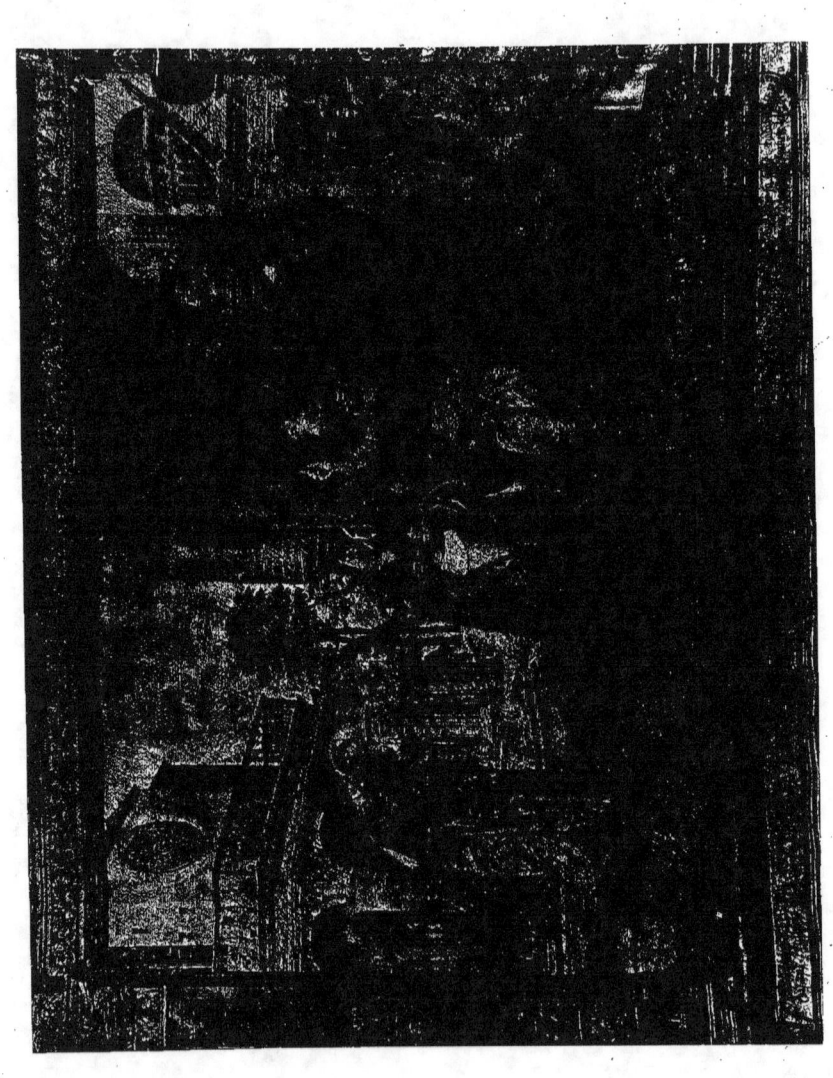

TAPISSERIES DE SAINT-SATURNIN

III

Arrivé dans les Gaules, saint Saturnin manifeste la divinité de sa mission par des miracles ; il guérit les malades, au grand étonnement des païens, et les oracles sur son passage demeurent sans voix. De là une sourde irritation contre le missionnaire, des accusations de maléfice, et des menaces de mort bientôt mises à exécution.

Suivant l'auteur de la légende, l'empereur Antonin, ce qui ne concorde guère avec les données précédentes, aurait joué un rôle important dans ce drame sanglant. A l'arrière-plan, nous le voyons, coiffé d'une mitre persanne, qui fait des reproches au saint d'avoir guéri sa fille par des moyens surnaturels. Le même personnage nous apparaît ensuite sous un magnifique portique inachevé, emprunté, croirait-on, aux cartons de Raphaël ; il ordonne à l'évêque de sacrifier aux idoles un taureau placé près de lui. Sur son refus, Saturnin est aussitôt attaché par les pieds aux cornes de l'animal, qui l'entraîne au dehors et lui brise le crâne sur les marches du temple, auquel on donne sans trop de raison le nom de Capitole. Le serviteur précédemment signalé, témoin du supplice, joint convulsivement les mains en signe de douleur, tandis que plusieurs groupes de païens regardent la scène sans émotion.

Dans un angle, à gauche, les donateurs à genoux, Jacques de Beaune, baron de Semblançay, surintendant des finances, et Jehanne Ruzé, sa femme, adressent cette prière au saint : « O bon martir, evesque et premier disciple du Christ, prie pour nous. » La date de 1527 se lit dans la bordure sur le côté opposé.

Légende :

Finablement sainct Saturnin après avoir sceu
Qu'il devoit endurer mort pour le nom divin
A Tholoze retourna, par quoy fut tantost veu
Guarir la fille de l'empereur Antonin.
Lequel attribuant ce, par vouloir malin,
A malefice, fist trayner a ung grand taureau
Par les degrez du Capitol sainct Saturnin
En sorte qui luy brisa le corps et le cerveau.

TOURS — IMPRIMERIE MAME